Pink Book

• 각주는 독자의 이해를 위해 옮긴이가 더했습니다.

Pink Book

아직 만나보지 못한 핑크, 색다른 이야기

케이 블레그바드 그리고 씀 · 정수영 옮김

Denstory

Dedication

책 만드는 일이 만만해질 수 있도록 이끌어주신
조부모님 에릭 블레그바드와
레노어 블레그바드께

Contents

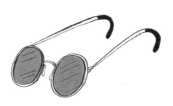

Introduction

빨강과 하양 사이에 있는 색, 핑크에 대한 가장 기본적인 정의다. 빨강과 하양은 제법 멀고, 그 사이 공간은 모두 핑크의 영역이다. 핑크는 우아하고 세련된 모습으로 이 공간을 점령하고 바꿔간다. 하지만 핑크는 그저 빨강과 하양이 더해진 색이 아니다. 풍성한 의미를 담고 있는 데다 문화적 의식과 깊이 관련 있는 핑크를 색 자체만으로 인식하기는 어렵다. 핑크 물건을 볼 때 가장 먼저 무엇이 떠오르나? 예를 들어, 이 책을 처음 봤을 때 어떤 인상을 받았는가? 누구를 위한 책이라고 생각했는가? 어떤 분위기의 글일 것 같았는가?

어떻게 생각했든, 틀린 답은 없다. 핑크에는 수없이 다양한 의미가 있는데, 그중에는 상반되는 의미도 많다. 핑크는 여성스럽고 사랑스럽고 낭만적이지만, 야하고 대담하고 저속하기도 하다. 이렇게 색 하나에 여러 느낌이 공존하고, 색조에 따라 조금씩 달라진다. 파스텔핑크와 핫핑크가 다르고, 산호색과 베이지색이 다르다.

사람들은 물론 자라온 문화적 배경에 따라 핑크에 각자 다른 반응을 보인다. 나는 영국에서 자란 밀레니얼 세대인데, 우리 세대 이름을 딴 밀레니얼핑크도 있다! 어린 시절에 매우 전형적인 이른바 핑크기를 거친 다음, 핑크를 거부하는 시기로 넘어갔다. 이때는 선머슴처럼 굴었고, 10대 고스* 일원으로서 검은색만 열렬하게 좋아했다. '보통의' 여성스러운 차림은 절대 금지였다. 20대 초반에는 핑크에 별 관심을 두지 않았다. 핑크는 지나치게 깜찍하거나 너무 요란하거나 굉장히 뻔하다고 생각했다. 하지만 핑크는 계속 예상치 못한 곳에서 불쑥 등장하곤 했다.

역사와 다양한 문화에서 핑크는 '잇 색'으로서 유행을 거듭해오는 모습을 보였다. 또 내가 그림을 업으로 삼다 보니, 내 작업에도 언제부턴가 핑크라는 한 가닥 흐름이 보였다. 내가 주로 다루는 여성성과 성별, 성에 대한 의식은 모두 핑크와 깊이 관련된 주제다. 꾸준히 내 작품에 핑크가 등장하기 시작하면서, 달리 만들어낼 수 없었던 강력한 힘이 담겼다. 그 힘을 모으기 위해 핑크의 의미를 반전하기도 하고, 강조를 위해 핑크의 상징성을 적극 활용하기도 했다. 핑크는 내 작업에 귀중한 도구가 되어주었고, 이 색에 푹 빠졌다.

서구 문화에서는 핑크의 가장 긴밀한 상징으로 여성성을 꼽는다. 핑크는 여자아이들의 색이다. 이 관계는 너무나 깊고 단단해, 핑크가 마치 소녀다움의 대명사처럼 느껴질 정도다. 제품에 핑크 포장만 덕지덕지 입히면 누구를 위한 제품인지 금세 알아볼 정도다. 그렇다면 핑크를 여성스러운 색으로 만드는 특징은 무엇일까? 핑크의 섬세하고 사랑스럽고 부드러운 인상은 전통적인 여성상과 닮았다. 하지만 핑크는 그렇게 평면적이지 않다(물론 여성도 그렇지만). 이 색은 모순으로 가득하다. 물론 발랄하고 섬세하게 보일 때도 있지만, 대담하고 세련되며 화려할 수 있다. 아름답고 매혹적이거나, 꼴사납고 불쾌할 수도 있다. 핑크는 자연

* goth: 고딕 록 음악에서 파생한 하위문화. 검은색 중심의 옷과 머리, 화장을 강조하는 패션이 특징

에서 많이 볼 수 있는 색이지만, 인공적인 느낌도 난다. 자연처럼 순수하면서도 대놓고 선정적일 수도 있다. 이렇게 수없이 많은 느낌만 보더라도 핑크가 얼마나 가능성이 많은 색인지 알 수 있다. 예상치 못한 곳에 핑크를 담거나 예상했던 곳의 핑크를 빼기만 해도 강력한 효과를 낼 수 있다. 결코 액면 그대로만 받아들일 수 없는 색이다.

비서구 문화에서는 핑크에 전혀 다른 의미를 부여한다. 일본에서는 핑크가 사무라이와 쓰러진 전사를 상징하는 남성스러운 색이다. 인도에서는 행복과 생명을 나타내며, 남녀 모두 널리 입는 색이다. 한국에서는 신뢰를 나타내기도 했다.* 하지만 지금은 문화의 세계화를 거쳐 핑크와 여성성의 관계도 널리 퍼졌다. 이제는 핑크에 대한 서구적 관점이 익숙하다.

무엇이든 마찬가지겠지만, 핑크의 의미는 시대에 따라 변화했다. 핑크가 사랑과 젊음을 상징한 지는 훨씬 오래된 반면, 여성성을 표현한다는 인식은 복잡한 과정을 거친 후 비교적 최근에야 고정관념으로 자리 잡았다. 핫핑크 계열은 염색 기술이 발전하면서 대중에 알려져 역사가 짧다. 형광핑크는 더욱 최신 색이다. 핑크는 늘 유행의 중심과 변방을 오갔다. 유행할 때는 그 시대의 아름다움을 규정해왔다. 로코코 시대의 가벼움과 파스텔핑크 색조, 제2차 세계대전 직후 1950년대 미국의 낙관주의와 사탕핑크 색조, 페미니즘의 대중화와 상업화 물결을 이끈 밀레니얼핑크가 대표적이다. 한편 유행을 벗어나 핑크의 위상이 급속도로 추락하기도 했다. 1950년대 인기를 끌던 핑크 욕실은 유행이 지나가기 무섭게 집주인들이 허물어버렸고, 지금도 핑크 물건은 검정이나 남색 물건에 비해 쉽게 구닥다리가 되어버린다. 핑크는 강력한 선언이기도, 위험 부담이기도 하다. '잇 색'으로 인기를 누릴 때조차도 우리의 주의를 끌면서 눈썹을 치켜올리게 하고, 반응

* 조선시대에 도홍·연홍 등 분홍 색조가 널리 사용되었으며, 복숭아꽃 색인 도홍색은 명종 대에 선비들의 복장으로 제안되기도 함

을 요구한다. 핑크는 극단적이다. 사람들이 극도로 좋아하든 극렬히 싫어하든, 적극적으로 받아들이든 아니든, 색에 담긴 의미를 받아들이든 거부하든, 어느 쪽이든 강렬하게 느낄 수밖에 없다.

이 책에서는 각각 다른 관점으로 자연에서의 핑크, 역사 속의 핑크, 세계 곳곳의 핑크를 탐색한다. 핑크에 대한 사실과 핑크 제품을 만나고, 핑크가 등장하는 장소와 중요한 순간을 다양하게 돌아본다. 솜사탕을 비롯해 엘비스 프레슬리의 자동차, 재클린 케네디 오나시스의 정장, 펩토비스몰 약까지 시대를 대표한 물건 중에는 핑크가 많았다.

이러한 시대의 상징을 살펴보면서 이들을 탄생시킨 문화적 배경과 분위기, 관심사까지 넓게 이해할 수 있다. 또 제품을 마케팅할 때나 예술과 패션 분야에서 핑크를 어떤 모습으로 제시하고, 어떻게 소통의 도구로 활용했는지 알아본다. 사람들 각자가 핑크를 대하는 태도는 다양하기도 하고 지극히 개인적이기도 하다. 살아가면서 우리를 표현하는 성별과 성, 사랑과 관계가 깊기 때문이다. 이 책에서는 어린아이부터 부모까지, 시각 예술가부터 인테리어 디자이너까지, 핑크를 좋아하는 사람부터 싫어하는 사람까지 핑크에 대한 개인적인 느낌과 추억을 모았다. 핑크를 어떻게 느끼고 사용하는지, 핑크의 문화적 의미를 어떻게 적극적으로 활용하거나 통째로 거부하는지 이야기한다. 그리고 우리 주변에서 핑크를 관찰하고 이리저리 사용해본 다음, 우리의 느낌을 분석해본다. 핑크를 규정하는 의미들을 여러분 각자가 어떻게 느끼든지, 이 책을 통해 그런 고정관념을 객관적으로 살펴보면서 우리가 어떤 영향을 받고 있는지 함께 고민했으면 한다. 주변 세계를 관심 어린 눈으로 보는 건 좋지만, 모든 것을 주의 깊게 보기는 불가능하다. 그러니 우리 주변에서 핑크인 곳부터 볼까.

핑크와 언어

핑크

/piNGk/

〔형용사〕 빨강과 하양의 중간색

핑크라는 색이름의 어원을 찾으려면 다소 빙 둘러 가야 한다. 원래 '핑크'는 동사로서 찌르거나 구멍을 뚫는다는 뜻으로 쓰였다. 지그재그 모양으로 삐죽삐죽하게 자르는 핑킹가위라는 이름도 핑크의 이런 뜻에서 나왔다.

　1500년대 중반에는 패랭이꽃속Dianthus 식물들을 보통 '핑크'라고 불렀다. 꽃잎 가장자리가 톱니처럼 핑킹가위로 자른 듯 보였기 때문이다. 이 식물의 꽃 색은 원래 다양하지만 그중 핑크가 가장 흔하다. 색을 '핑크'라고 부르기 전에는 피부색을 뜻하는 '인카네이션incarnation'이라고 했다. 1600년대 후반이 되어서야

꽃처럼 발그레한 색을 '핑크'라고 하기 시작했다.

 1700년대 중반에는 핑크가 색이름으로 완전히 자리 잡았고, 패랭이꽃속 꽃들은 오늘날 카네이션이라는 이름으로 불렸다. 영어에서 꽃 이름은 색이름으로, 색이름은 꽃 이름으로 된 것이다.

다른 언어 속 핑크

언어마다 핑크를 가리키는 말의 어원이 다양하다. 장미꽃에서 비롯된 이름이 많은데, 프랑스어의 '로즈rose', 라틴어, 독일어, 스페인어, 이탈리아어의 '로사rosa', 네덜란드어의 '로제roze', 러시아어의 '로조비rozoviy'가 있다.

 덴마크와 핀란드에서는 핑크를 엷은 붉은색이라고 한다. 덴마크어로는 '뤼세뢰lyserød', 핀란드어로는 '발레안푸나이넨vaaleanpunainen'이라고 부른다. 다른 색은 영어로 연한 초록, 연한 파랑처럼 설명하는 반면, 핑크만 독립적인 이름이 있다.

 일본어로는 복숭아꽃 색이라는 '모모이로'라고 부르다가 요즘은 영어 발음을 따라 '핀쿠'라는 이름을 더 자주 사용한다.

 중국어에는 핑크가 서양 문화를 타고 등장하기 전까지 색이름조차 없었다. 처음에 17세기에는 '외국 색'을 뜻하는 '양카이yangcai'라고 불렀다. 지금은 '가루의 붉은색'을 뜻하는 합성어 '펀훙fenhong'을 사용해 화장품 가루를 뜻하는 것 같다.

핑크가 등장하는 관용 표현

핑크 쪽지 pink slip

〔명사〕 해고 통지서
〔동사〕 직원에게 고용 계약이 끝났다고 통보하다

직원을 해고하려고 마음먹었다면, 그 직원에게 어떻게 알려야 할까? 해고 통지서를 색지에 인쇄해야 할까? 핑크 종이에 인쇄한다면? 이 표현은 1900년대 초반부터 사용했다. 그러나 어디서 비롯되었는지 주장이 분분하다. 보드빌 공연* 시절 출연자들에게 핑크 종이에 공연 취소 통지서를 찍어 보내던 전통이 이어졌을 수도 있다. 아니면 과거에 같은 문서를 세 부씩 작성할 때 먹지로 쓰던 핑크 종이에서 유래했을 수도 있다.

- vaudeville: 노래, 춤, 곡예 같은 다양한 볼거리로 꾸미는 공연

핑크기를 보내다 in the pink

〔비격식〕가장 건강한, 가장 기분이 좋은

건강하고 행복한 사람의 얼굴에 퍼지는 핑크 홍조를 표현했다고 생각하겠지만, 정확한 어원을 이해하려면 핑크를 색이름으로 부르기 전으로 거슬러 올라가야 한다. 16세기에는 in the pink가 '정점에 있는'이라는 뜻이었다. 오늘날처럼 건강의 정점만 뜻하지는 않았다. 오히려 무엇이든 최고의 위치를 나타낼 때 사용했다.

예를 들어 셰익스피어 『로미오와 줄리엣』(1597)의 머큐리오는 다음과 같이 말하면서 예의를 과시한다. "내가 곧 정중함의 최고봉pinke이네." 수 세기 후 찰스 디킨스 역시 1845년 쓴 편지에 못생긴 것을 '추악함과 처참한 고통의 극단pink이다'라고 묘사했다.

현재는 이 표현을 '건강하다'는 의미로만 사용한다.

기뻐서 핑크가 되다 tickled pink

〔비격식〕매우 만족하다

20세기 초반에 처음 사용하기 시작한 이 표현은 어원이 분명하다. 매우 만족해 얼굴이 핑크로 발그레해진다는 뜻이다. 이때 tickle은 몸을 간지럽히는 행위가 아니라 '기쁘게 하거나 만족시키다'는 의미를 지닌다. 물론 사람마다 간지럼 태우는 행위를 어떻게 느끼는지에 따라 '간지럽히다'와 '기쁘게 하다'가 같은 의미일 수 있다.

장밋빛 안경 rose-tinted glasses

〔비격식〕감상적인 눈으로 매사를 지나치게 낙관하는 경향

'장미 같은'이나 '장밋빛'이라는 말은 1700년대부터 줄곧 긍정적인 의미였지만, 이 표현이 정확히 어디서 유래했는지는 알기 어렵다. 색채 이론에서 유래했을 수도 있다. 실제로 수 세기 동안 색안경은 치료 목적으로 쓰여왔다. 17세기 영국 국회의원 새뮤얼 피프스는 초록색 렌즈 안경을 착용했다. 19세기에는 색채 치료사들이 색 필터를 활용해 다양한 질병을 치료할 수 있다고 주장했다.

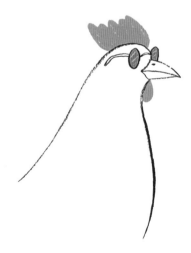

20세기 초반 들어서는 닭장에서 닭들이 서로 공격하지 않도록 장밋빛 안경을 씌웠다. 우리에 가둬 사육하는 닭은 서로 잡아먹는 성향 때문에 피를 보는 순간 흥분한다. 만약 닭 한 마리가 다친다면 나머지 닭들이 충동적으로 다친 닭을 공격한다. 장밋빛 안경은 두 가지 효과를 냈다. 첫째, 닭들이 서로 눈을 쪼지 않도록 보호했다. 둘째, 핑크 렌즈가 핏빛을

상쇄해 닭들이 피를 알아볼 수 없게 했다. 현재는 이런 안경을 더 이상 사용하지 않지만 연구 결과 이 안경이 큰 효과가 있었다고 한다. 닭들이 흥분하지 않아 서로 잡아먹지 않고, 달걀도 더 많이 낳았다.

장밋빛 안경이라는 표현은 다른 언어에서도 자주 등장한다. 독일어로는 '로자로테 브릴레rosarote Brille', 폴란드어로는 '루조베 오쿨라리różowe okulary', 네덜란드어로는 '로제 브릴roze bril'이다. 프랑스어에는 안경이 등장하지는 않아도 장밋빛 인생을 뜻하는 '라 비 앙 로즈la vie en rose'가 쓰인다.

핑크 코끼리 pink elephant

〔비격식〕마약이나 과한 음주로 발생하는 환각 증세

음주 후 취기가 올라 환각 증세를 경험하는 사람들은 환상세계 동물들의 향연을 보곤 했다. 1880년대에는 술 취한 사람을 놀릴 때 주로 파란 원숭이, 초록 쥐, 신발 속 뱀, 깃털 달린 하마처럼 특이한 동물이 끝없이 등장했다.

핑크 코끼리도 자주 쓰이다가 1900년대 초반에는 다른 동물들을 다 제치고 음주 후 환각을 나타내는 속어 중 압도적으로 많이 쓰였다.

어쩌면 핑크 코끼리라는 개념은 P.T. 바넘*이 1884년 광고에서 선보인 '하얀' 코끼리를 계기로 세간의 관심을 받았을 수도 있다. 바넘의 과대광고와 달리 실제 코끼리 색은 하양보다는 분홍에 가까웠다. 대중은 크게 실망했고, 이 사건은 사람들 입에 자주 오르내렸다.

핑코 pinko

〔비격식〕좌파적 시각을 지닌 사람

핑크는 오랫동안 급진주의와 짝을 이뤘다. 빨강을 희석한 색이기 때문일 것이다. '붉은 깃발'은 프랑스 혁명(1789~1799) 때부터 좌파 정치의 상징이었다. 20세기 들어서는 공산주의자들이 붉은 별을 상징으로 삼았기 때문에 좌파적인 정치관을 지닌 사람은 자연스럽게 '핑크'라고 불렸다. 1900년대에 공산주의 정당이 급증하자, '핑크'와 '핑코'는 공산주의 지지자를 비난할 때 널리 쓰였다. 하지만

* 19세기 미국 서커스 사업가이자 엔터테인먼트 산업의 선구자

1940년대가 되자 누구든 자신보다 좌파적인 시각을 보이는 사람을 비웃을 때도 사용했다. 1950년대 미국의 적색 공포*와 매카시 청문회** 시절에는 '핑코'라고 손가락질을 받으면 신변이 위험했다. 재판을 피하려면 누구든 좌익적인 성향이나 신념은 철저히 숨겨야 했다.

오늘날은 프랑스나 포르투갈의 사회당, 덴마크의 사회자유당과 같은 유럽의 좌익 정당들이 정치적 성향을 나타내기 위해 당 색으로 핑크를 사용한다. '핑크 타이드pink tide'라는 표현은 21세기 들어 라틴아메리카 국가에 좌파 정권이 줄줄이 들어선 현상을 말한다. 빨강이라고 부르기엔 중도적인 성향이지만 빨강이 상징하는 정치 성향과 가까웠기 때문이다.

미국은 적색 공포의 나라다. 아직도 좌익이나 사회주의 인사를 '핑코'라고 손가락질한다. 하지만 미국 양대 정당의 당 색은 그런 통념과 반대다. 빨강은 오히려 우익 성향인 공화당의 색이다. 사실 공화당이 빨강을 채택한 건 비교적 최근 일이다. 과거에는 대체로 공화당이 파랑을, 민주당이 빨강을 사용해왔지만 2000년 대통령 선거 때까지도 색 사용에 일관성이 없었다. 투표 마감 후 두 달 동안이나 결과가 확정되지 않아 각종 미디어에 선거구 지도가 자주 등장했는데, 지도마다 두 후보의 정당 색은 제각각이었다. 그러다가 점차 뉴스 매체가 대중의 이해를 돕기 위해 색을 통일하기 시작했다. 민주당이 우세한 주는 파랑, 공화당이 우세한 주는 빨강으로 나타낸 것이다. 이 선거 이후 각 정당의 상징 색이 단단히 뿌리내렸다.

● Red Scare: 공산주의에 대한 공포심을 근거로 한 대대적인 반공 운동
●● McCarthy hearings: 공산주의자 색출 열풍을 주도한 상원의원 매카시가 공개적인 망신을 당하고 정치적으로 몰락한 사건

장밋빛 안경

장밋빛 안경을 끼고 세상을 본다는 비유는 잘 알려져 있지만, 실제로 해보면 어떻게 될까? 모든 것이 핑크로 물들면 더 좋아 보일까? 장밋빛으로 바뀐 세상은 어떻게 보일까?

장밋빛 안경은 색채 치료 장치로 저렴한 가격에 구입할 수 있다. 베이커 밀러 핑크(171쪽 참조) 안경은 사람을 편안하게 만들고 공격성을 완화하고, 자주색 안경은 감정의 균형에 도움을 준다고 한다. 제품 소개 글에 세상이 아름다워 보이거나 사람이 낙관적으로 변하는 기능은 없다. 실제로는 과연 어떨까?

준비물은 다음과 같다.

- 핑크 렌즈의 안경, 또는 핑크 투명 플라스틱판이나 유리판. 투명 필름이나 셀로판종이, 또는 아크릴판도 좋다. 핑크 사탕 포장지도 괜찮다.
- 우리 눈
- 세상

실험 방법

- 핑크 안경을 끼거나 투명판을 눈앞에 가져다 댄다.
- 세상을 바라본다.
- 자신의 느낌을 돌아본다. 무엇이 달라졌으며, 무엇이 그대로인가? 어지러운가, 아니면 아름다운가? 하늘은 어떻게 보이고 건물들은

어떤가? 나무들은 어떤 느낌이 나는가? 다른 사람들은 어떻게 보이는가?

- 여러분 자신은 어떻게 보이는가?
- 발견하거나 느낀 내용을 되새겨본다.

핑크와 성별

핑크는 여자들의 색이다. 주변 어디를 봐도 부정할 수 없다. 여성을 겨냥한 상품
이나 서비스 브랜드는 하나같이 발랄한 핑크가 휘감고 있다. 여성 대상 브랜드는
칙칙한 색들이 판치는 가운데 장밋빛 불빛을 흔들며 손짓한다. '여성 여러분, 저
를 선택해주세요.' 실제로 핑크를 좋아하는지는 중요하지 않다. 핑크의 문화 코
드가 너무 강력하기 때문에 우리는 취향과 상관없이 이 색을 무조건 여성스러움
의 상징으로 받아들이게 된다. 마치 언제나 그랬던 듯 핑크의 진리는 영원불변할
것 같다. 하지만 핑크는 여자, 파랑은 남자라는 성별 코드가 고정된 시기는 고작
해야 제2차 세계대전 때부터다.

　지난 몇 세기 동안 색이 어떻게 사용됐는지 보려면 미술사로 눈을 돌리면 된
다. 유럽 회화 작품에는 많은 남자아이와 성인 남성이 핑크 옷을 입고 등장한다.
르네상스 시대 회화에는 아기 예수도 핑크 예복을 입고 나타난다. 17세기 군주
는 호화로운 핑크 의상과 띠를 착용했고, 18세기 프랑스 궁정 남성은 핑크 프록
코트*와 조끼, 바지를 입었다. 19세기 남자아이와 젊은 남성은 핑크 정장을 갖춰
입었다. 이런 옷은 성별에 대한 사회적 메시지를 표현하려는 급진적인 복장이 아
니었다. 20세기 이전에는 남자아이가 핑크 옷을 입어도 전혀 이상하지 않았다.
젊음과 낭만을 연상시키는 색이었기 때문이다.

　1800년대 초반, 아기 옷에 파스텔핑크와 하늘색이 인기를 끌 때도 아기 성별
에 상관없이 어느 색이든 자유롭게 입혔다. 사람들은 오래전부터 빨강을 남성스

* 허리까지 단추를 채우고 아래는 치마처럼 늘어뜨린 무릎 길이의 남성 코트

럽고 강한 색으로 여겼고, 핑크는 연한 빨강이라 남자아이에게 잘 맞는다고 보았다. 파랑은 성모 마리아를 연상시켜 여자아이와 잘 어울린다고 생각했다. 이런 전통적인 시각 때문에 핑크와 파랑의 성별 코드는 모호한 정도가 아니라 현재와 완전히 반대였다고 말하는 사람이 많다. 핑크는 남자, 파랑은 여자의 색이었다는 주장이다.

　그렇지만 현실은 그렇게 명확하지만은 않다. 20세기 초부터 중반까지 자료를 살펴보면 색과 성별에 대해 상충되는 주장이 보인다. 예를 들어 유아용품 업계 전문지 『언쇼의 유아용품Earnshaw's Infants Department』에 실린 1918년 글에서 핑크

는 강렬하고 선명하기 때문에 남자아이에게 더 적합하고, 파랑은 얌전하고 예뻐 여자아이에게 더 잘 어울린다고 했다. 하지만 다른 자료를 보면 적어도 1820년 대부터 핑크는 여자아이에게, 파랑은 남자아이에게 추천해온 모습을 꾸준히 발견할 수 있다. 게다가 또 다른 자료에는 색과 성별의 연결이 제각각이다. 1900년 대 초반 『타임Time』 기사에 따르면, 미국 전역 대형 상점을 대상으로 아동용품의 색상 선호도를 조사했더니 상점별로 두드러지는 차이가 없었다. 어떤 백화점은 남자아이에게 핑크를, 여자아이에게 파랑을 추천한 반면, 다른 백화점은 정반대로 판매한 것이다.

하지만 1900년대 초중반에 일어난 문화적 변화로 사람들의 취향이 기울자 핑크에 대한 성별 인식은 서서히 고정되었다. 제1차 세계대전 시기, 남자아이들의 복장이 성인 남자 복장을 닮아가면서 핑크는 물론 레이스나 꽃 장식처럼 젊음을 연상시키던 요소는 여자아이들 옷에나 어울리는 장식으로 치부되었다. 소비자들이 이런 인식을 가장 먼저 받아들였고, 광고와 제조업계도 뒤따르며 고정관념을 강화하는 제품을 생산했다. 상품을 성별에 따라 나누자, 누구나 사용하는 중성적인 물건을 만들 때보다 유통업계 판매가 늘었다. 부모들은 처음에 아들이 쓸 방을 파란색으로 장식하고 옷도 파란색으로 구매했다가 둘째가 딸이면 방을 새로 장식하고 물건도 새로 구입했다. 몇십 년이 지나자 자연스럽게 핑크는 여자아이들의 색, 파랑은 남자아이들의 색이 되었다. 두 색은 서양 사회에서 성 정체성을 설명하는 가장 기본적인 기호로 자리 잡았다.

핑크와 성별은 서로 떼려야 뗄 수 없는 관계가 되어버려, 색에 관한 주관을 조금만 드러내도 그 사람의 본질이 어느 정도 반영되었다고 여겨진다. 예를 들어 남자아이가 핑크를 좋아한다고 말하면 사회는 단순한 취향으로 받아들이지 않고 성적 지향이나 성 정체성에 대한 단서로 확대 해석하기도 한다. 오늘날 핑크

는 단순히 '여성스러운' 색 이상의 의미를 지닌다. 핑크는 여성성의 화신이면서, 여자다움이라는 고정관념을 두 어깨에 무겁게 짊어졌다. 우리는 여자아기의 여성성을 나타내기 위해 핑크 옷을 입히고 핑크 싸개를 두른다. 조금 큰 여자아이에게는 핑크 옷과 장난감을 퍼붓는다. 생활용품마저 성별을 구분해 젖병이나 유아용 변기, 의자도 핑크나 파랑 제품을 따로 판매한다.

소비자는 여자아이를 겨냥한 상품의 핑크화에 꾸준히 저항해왔다. 성별에 대한 고정관념을 강화하는 제품을 줄이고 더 다양한 색상을 출시하라고 기업에 요구해왔다. 기업이 성별을 뚜렷이 나눌수록 소비자에게 이분법적인 성별 관념을 강요할 뿐 아니라 각 성별에 적합한 특성과 취향까지 통제하려는 꼴이 된다. 아직은 여성이 유년 시절에 주로 핑크를 경험할 수밖에 없지만, 사회가 핑크화 현상을 받아들이는 시각이 달라졌다. 성별과 성 역할에 대한 논의가 점점 활발해지면서 핑크의 지위도 조금 달라졌다. 부모들은 점차 아기용품으로 전형적인 핑크나 파랑 제품 대신 남녀 구분 없이 의류와 아이 방 장식을 선택하고 있다. 게다가 사회 전반에 경각심도 커지고 있다. 아이를 일찍부터 고정관념이라는 상자에 가둬버리는 일이 아이의 가능성을 얼마나 제한하는지 공감대가 형성된 것이다. 자녀에게 성별 고정관념을 완전히 뒤집는 장난감과 옷을 사주는 부모도 늘고 있다. 한편 성인 남성에게도 노소 불문하고 핑크 옷이 예전만큼 금기시되지 않는다. 남성용 핑크 티셔츠도 팔린다. 유명 남자 가수들은 핑크 정장을 입는다. 아직 핑크와 여성의 연결고리를 보란 듯이 무시하기에는 꽤 큰 용기가 필요하지만, 핑크를 걸치는 일이 과거에 비해 그렇게 급진적인 선언은 아니다.

시간이 흘러 결국 핑크를 성별과 무관하게 인식하는 날이 올 것이다. 핑크가 여자아이들의 전유물이라는 고정관념이 20세기 중반 유행의 물결을 타고 퍼졌듯, 미래에는 새로운 유행을 타고 변화가 찾아올 것이다.

아이 방

한번은 친구 집에 놀러 가 친구 딸 미라 방에 들어가 봤다. 세 돌 반 지난 미라는 내가 둘러봐도 되는지 묻자 조금 경계하더니 막상 방에 들어가자 비교적 상냥하게 맞아줬다. 아이 방에 핑크가 얼마나 많을지 궁금했다. 다음은 아이 방에서 발견한 핑크 물건 목록이다.

- 벽
- 스툴
- 전화기(작동되지 않는 장식품)
- 손 세정제 병
- 종이로 만든 작은 집
- 작은 여행가방(가방 주인이 거절해 내용물은 보지 못함)
- 베개
- 침대 시트
- 장난감 푸들 강아지(혹은 고슴도치? 확실치 않음)
- 작은 토끼 인형이 입은 재킷
- 반짝이는 봉
- 나비가 달린 반짝이는 머리띠
- 머리빗
- 튀튀 스커트
- 신발 세 켤레
- 스웨터 한 벌

- 원피스 몇 벌(옷장 안에 살짝만 보임)
- 컵케이크(아마도 내 방문에 맞춰 구웠을 것 같다. 유행은 아닌 듯)

내가 방을 둘러보며 관찰한 내용을 기록하자, 미라의 얼굴 표정도 점점 굳어 갔다. 미라는 (장식품) 핑크 전화기로 아빠에게 전화를 걸었다. 그다음 나에게 "아빠가 뒤로 돌아 거실로 나가라고 했다"고 알려줬다. 물론 미라 말대로 했다.

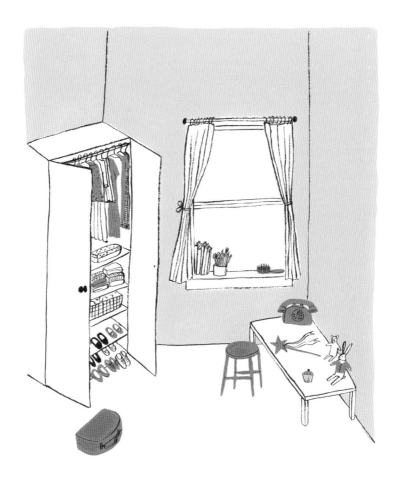

공감각과 핑크

공감각은 두 가지 감각을 함께 겪는 현상이다. 한 가지 감각을 자극하면 저절로 다른 감각까지 경험할 수 있다. 공감각을 느끼는 사람은 특정 음을 들었을 때 특정 색이 보이거나, 특정 단어를 들으면 특정 맛을 느낀다. 감각에 대한 몸의 반응은 늘 일정하다. 같은 단어에서는 늘 같은 맛이 나고, 같은 음은 늘 같은 색을 띤다.

다음 인터뷰에서는 공감각자들이 핑크에 대한 개인의 경험을 이야기한다. 어떤 자극을 받으면 핑크를 떠올리는지, 또 핑크를 볼 때 어떤 감각이 떠오르는지에 대해 이야기를 나눈다. 문화적 인식에 영향을 받은 경우도 있지만, 그 사람만의 독특한 경험도 있다.

핑크를 보면 어떤 향이 떠올라요. 뜨거운 물에 데면 고통스러운 것처럼 반사적으로요. 핑크만 보면 이 향이 나서 마치 다른 사람도 핑크를 보면 똑같은 향을 맡을 것만 같아요.

청소용품에서는 항상 핑크 향이 나는 듯해요. 그래서 핑크를 보면 마음이 차분해지죠. 저는 청소나 깨끗함 같은 느낌이 떠올라 핑크를 보면 편안하게 느끼거든요. 머리부터 발끝까지 핑크로 차려입은 사람을 보면 굉장히 깔끔해 보여요. 핑크인데도 더러운 물건을 보면 머리가 아파집니다.

제게는 알파벳 M 자와 N 자가 항상 핑크로 보입니다.* M 자는 좀 더 옅고, N

* 문자나 숫자가 특정 색으로 보이는 '색-자소 공감각'

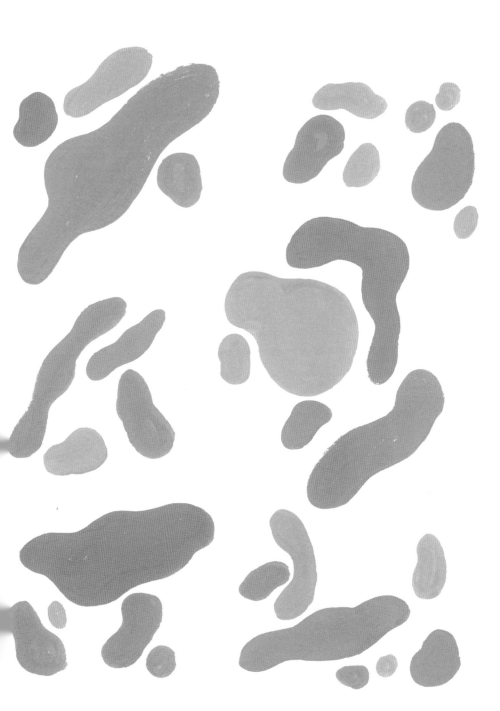

자는 좀 더 짙은 색으로요.

저는 이런 감각이 정말 좋아요. 한때는 여성성을 기피하는 선머슴 같았기 때문에 이런 느낌을 싫어했지만, 점점 제 여성성을 있는 그대로 인정하는 페미니스트가 되니 핑크야말로 힘을 상징하는 색이라고 여겨져요.

지극히 평범할 수도 있는 감각을 저 혼자 다르게 느낀다니 왠지 신이 나요. 이런 면이 공감각의 가장 큰 매력이에요. 어떤 일이든 다르게 볼 수 있으니까요.

— 매들린

핑크를 보면 목구멍에 이상한 느낌이 와요. 마치 근육이 느슨하고 흐물흐물해진 것처럼요. 제가 다섯 살 때 아버지가 인후암에 걸리셨거든요. 결국 아버지는 암을 이겨내셨지만, 저는 핑크를 볼 때마다 아버지 목구멍 속에 누군가가 꿰매놓은 분홍색 부분이 무의식적으로 떠오릅니다. 최근까지도 핑크 옷을 입지 못하는 이유는 특별히 결심해서가 아니라 핑크를 볼 때마다 미묘한 기분이 들기 때문이에요. 공감각적으로 걸쭉한 액체가 목구멍을 따라 느릿느릿 미끄러져 들어가는 느낌이거든요.

— 이얼라

저는 음악을 들을 때 시각적 반응이 강렬하게 옵니다. 프랑스 민요 「달빛」의 도입부 음은 꼭 파란 배경 위에 핑크 꽃잎이 흩어진 모습 같아요. 글을 읽을 때도 한 문장이 한 폭의 그림 같아요. 글에 따라 분위기도 색도 정해져 있죠. 예를 들어 은방울꽃을 뜻하는 'Lily of the Valley'라는 표현에서 'lily(백합)'는 핑크, 'of the(의)'는 초록과 주황, 'valley(골짜기)'는 하늘색이 느껴져요. '릴리lily'라는 소리가 가볍고 섬세해 분홍색으로 보이는 것 같아요. 소리를 낼 때 입 모양도 예뻐지고요. 「달빛」 민요의 도입 부분은 부드럽게 살금살금 걷는 느낌이 나요.

— 케이트

막 세탁한 옷이나 세제 향을 맡으면 파스텔핑크가 떠올라요. 핑크는 수줍지만 침착한 느낌이죠. 마치 청아한 고음이 들리는 것 같아요.
선명한 핑크는 짜증스럽고 심술쟁이 같아요. 이런 색을 보면 센 여성이 떠오릅니다. 선명한 핑크를 보면 매미가 무더위 속에 우는 소리가 생생히 들리기도 하고, 방금 칠한 페인트의 냄새가 나기도 해요.

— 에마

저는 색-소리 공감각을 지닌 덕택에 절대음감이 발달했습니다. 소리를 들으면 특정한 색을 떠올릴 수 있죠. 제 머릿속은 검은색 빈 공간이다가 소리를 듣는 순간 사방에 색이 번쩍거려요. 핑크를 보면 저 멀리서 올림바(F#)장조 느낌이 살짝 깃든 다(C)음이 들려요. 내림가(Ab)음이나 내림가(Ab)장조 선율은 해 질 녘이나 밤처럼 자줏빛 핑크예요. 차가운 기운이 서려 있죠. 올림바(F#)음은 중간 색조의 파랑이지만, 올림바(F#)장조 화음을 들으면 그 파랑에 중간 색조의 청록과 연어의 분홍빛이 함께 보여요.

— 핑

저는 공감각자는 아니고 양성자 빔 치료 중인 뇌종양 환자입니다. 저처럼 방사선에 노출되는 뇌종양 환자들은 양성자 광선을 쬐면 특정 냄새를 맡거나 번쩍이는 빛을 보거나 두 가지를 동시에 겪기도 해요. 신경세포의 활동이 활발해지기 때문이죠. 제 경우는 눈앞에 핑크빛이 번쩍거려요. 제가 세 가지 방사선을 쬘 때 눈앞에 형광핑크가 보이고, 화학 물질이 타는 것 같은 냄새가 나서 매우 불쾌해요.

저를 담당하는 종양 전문의는 양성자가 무거워 신경세포 활동이 더욱 활발해지기 때문에 제가 이런 감각을 느낀다고 합니다. 치료받는 사람마다 색이나 냄새를 다르게 묘사하지만 어떤 냄새든 불쾌하기는 마찬가지예요. 제게는 빛이 형광핑크로 깜빡이며 왼쪽 끝에서 비추는 바람에 왼쪽 시야가 약간 바뀌기도 해요. 제 종양은 왼쪽에 있어요.

— 에벌린

풍선껌

역사

풍선껌을 부는 것만큼 장난기 넘치면서도 무심한 행위가 있을까. 풍선껌에는 유치하지만 순진하게 마음껏 놀던 나날, 소박한 옛 시절 향수가 담겨 있다. 잠시 눈 앞에 양 갈래 머리에 멜빵치마를 입은 아이들이 그네를 타며 아무 걱정 없이 깔깔대며 풍선껌을 부는 모습을 그려보자. 자세만 삐딱해져도 풍선껌을 부는 행동은 젊은이 특유의 반항을 상징한다. 10대가 벽에 기대 풍선껌을 부는 장면만큼 건방진 모습도 없다. 눈동자를 굴리면서 입을 약간 벌린 채 껌을 씹다가 무심하게 풍선을 분다. 그러다가 풍선이 탁 터지면 눈 하나 깜빡이지 않고 다시 입안에 넣고 씹기 시작한다.

풍선껌이 처음부터 상품으로서 완벽했던 건 아니다. 1906년에 프랭크 헨리 플리어Frank Henry Fleer라는 제과업자가 처음 발명했지만, 제조법은 불완전했다. 씹을 때는 지나치게 끈적이고 풍선이 터졌을 때는 깔끔하게 모이지 않았다. 게다가 얼굴에 붙은 껌을 특수한 용해제로 박박 닦아내야 해서 소비자들에게 외면당했다. 발명가 플리어는 제품을 '블리버블러버Blibber-Blubber'라고 이름 붙였으나 정식으로 판매하지는 못했다. 세월이 지나 1928년, 플리어 기업에 근무하는 스물네 살의 직원 월터 디머가 예전 제조법을 바탕으로 이런저런 실험을 했다. 그러다가 순전히 우연하게 완벽한 제조법을 찾아냈다. 기존 반죽에 라텍스를 더했더니 풍선을 불 수 있는 완벽한 껌이 된 것이다. 플리어 기업 회장은 새 제품을 '더블 버블Dubble Bubble'이라고 불렀다. 더블 버블은 결국 크게 성공해 오늘날의 풍선껌이

되었다. 월터 디머는 발명에 따른 특허 사용료를 전혀 받지 못했다. 다만 수없이 많은 아이들에게 풍선껌을 발명해줘 고맙다는 편지를 받았다.

색

풍선껌의 핑크는 상징성이 강해 이제는 정식 색이름으로 자리 잡았다. 적당히 선명해 강렬하고 생명력이 넘치면서도, 적당히 연하기 때문에 요란스럽지 않은 색이다. 풍선껌핑크는 재미와 젊음을 내뿜는 것 같다. 풍선껌이 부풀었다가 톡 터지는 모양처럼 풍선껌핑크도 톡톡 튄다.

 핑크는 달콤함을 연상시켜 사탕 종류에 자주 쓰이지만, 풍선껌을 처음부터 핑크로 만들려고 했던 것은 아니었다. 풍선껌을 처음 발명할 때 공장에서 손쉽게 구할 수 있던 유일한 식용 색소가 핑크였다. 구하기 쉬운 색을 사용했을 뿐인데 누구나 아는 풍선껌 색이 되었다.

맛

풍선껌 색과 마찬가지로 풍선껌 맛 역시 독특한 문화 현상으로 자리 잡았다. 우리는 '풍선껌' 맛이 나는 제품을 수없이 접할 수 있다. 젤리빈이나 아이스크림, 립밤, 보드카, 전자담배, 약에도 풍선껌 맛이 있다. 사실 풍선껌 맛은 여러 재료를 조합한 인위적인 향으로, 단맛과 싱거운 맛, 약간의 과일 맛이 섞여 있다. 하지만 재료 하나하나를 가려내기는 쉽지 않다. 기업마다 제조법이 조금씩 다르지만 일반적으로 바나나와 딸기 향을 기본으로 체리 향, 레몬 향, 계피 향을 섞기도 한다.

여러 가지 쓰임새

풍선껌은 메기를 잡을 때 미끼로 쓸 수도 있다. 낚싯바늘에 풍선껌을 꿰어 물속에 넣으면 메기가 몰려든다. 심지어 메기를 유인하는 데 특화된 풍선껌도 있다. 단, 보통 풍선껌과 헷갈리지 않도록 조심하자. 메기 풍선껌은 생선 기름이 섞였으니 씹지 않는 게 신상에 좋을 테니까.

덧붙임

풍선껌은 신축성이 유난히 좋다. 풍선을 얼마나 크게 불 수 있을까? 불면 불수록 신축성이 떨어질까? 현재까지 풍선껌을 가장 크게 불었을 때는 지름이 50센티미터, 사람 머리의 세 배 정도 크기였다. 2004년 4월, 채드 펠이라는 사람이 더블 버블 풍선껌 세 개를 한꺼번에 씹어 이렇게 큰 풍선을 불었다. 짝짝짝! 채드 씨, 정말 대단하군요.

핑크 반창고

일회용 반창고 밴드에이드Band-Aid는 1920년 제약 회사 존슨 앤드 존슨Johnson & Johnson에서 처음 발명했다. 밴드에이드는 출시되자마자 생활필수품이 되어 오늘날까지 공식적으로 전 세계에 1000억 개 이상이 팔렸다. 존슨 앤드 존슨은 끊임없이 제품을 개선했다. 1924년에는 반창고를 기계에서 낱개로 자르는 생산 방식을 도입했다. 1938년에는 완벽히 살균 처리한 제품을 생산했고, 1956년에는 다양한 그림을 인쇄한 색깔 반창고를 출시했다. 오늘날 다양한 종류의 제품을 판매하기까지 존슨 앤드 존슨은 실험을 거듭했다.

약국이나 편의점에 가면 연한 분홍 피부색 반창고와 투명색 반창고가 진열되어 있다. 투명 반창고는 다양한 피부색에 맞추려고 출시한 것 같지만, 어쩐 일인지 가운데 거즈 부분은 분홍색 그대로다. 상처 부위를 숨기기보다 화려하게 드러낼 수 있는 만화 주인공이나 고양이, 얼룩말 무늬 반창고도 있다. 그런데 여기에 눈 씻고 봐도 찾을 수 없는 딱 한 가지가 있다. 바로 진한 피부색에 맞춘 반창고다.

밴드에이드 초기 광고를 보면 여러 장점을 홍보한다. 예를 들어 접착력이나 신축성과 편안함, 상처 보호 기능이 있다. 물론 피부에 붙였을 때 보이지 않는 특징도 빠질 수 없다. '피부색이라 전혀 보이지 않아요!'(『라이프Life』, 1951년 7월 9일)는 1950년대를 대표하는 광고 문구다. 다른 문구는 '마치 내 피부처럼 착, 색감과 촉감까지 똑같은'(『라이프』, 1951년 10월 9일)이라고 홍보한다. 심지어 얼마 후 출시한 투명 반창고도 광고 문구에 '피부색에 맞춘' 패턴을 내세운다.

다양한 피부색에 맞춘 반창고를 출시하려는 노력도 있었지만, 결과가 늘 좋

지는 않았다. 1990년대 후반, 에본에이드Ebon-Aide라는 회사가 진한 피부색에 맞춰 검은 감초색, 커피색, 계피색을 다양하게 출시했다. 처음에는 반응이 좋아 월마트나 대형 약국 체인점인 라이트 에이드Rite Aid에서도 이 제품을 진열했다. 하지만 곧 문제가 발생했다. 상점들이 제품을 응급약품이나 반창고 진열대가 아닌 아프리카계 미국인 소비자 전용 상품 진열대에 모아놓은 것이다. 반창고를 사려던 고객은 이 제품을 발견할 수조차 없었다. 간혹 다른 물건을 찾다가 우연히 발견하는 정도였다. 에본에이드는 판매 부진에 시달리다가 결국 2002년 사업을 접었다.

이 사명은 2014년 다른 기업이 이어받았다. 트루컬러Tru-Colour는 '치료도 개인에 맞게diversity in healing'라는 구호를 내걸고 세 가지 색 반창고를 만든다. 소비자들이 온라인상에 올린 제품 사용 후기에는 만족을 넘어 기쁨이 담겨 있었다. 작성자들은 자녀들이 피부색과 똑같은 반창고에 열광한다고 앞다퉈 증언한다. 대부분은 이런 제품이 왜 이제야 세상에 나왔는지 의아해한다. 아직까지는 트루컬러 반창고를 주로 온라인상에서 구매할 수 있지만 최근 대형 마트 체인점 타깃이 미국 전역의 오프라인 매장에서 이 제품을 판매하기 시작했다. 반창고 세계에서 분홍이 기본이자 정상 색이던 시대는 끝나가는 듯하다. 그러나 '피부색'이나 '살색' 하면 분홍 계열을 떠올리는 인식을 바꾸려면 더 오랜 시간이 걸릴 것이다.

애비 스타인

트랜스젠더 활동가, 작가, 연설가

저는 엄격한 유대교 하시디즘 공동체에서 성장했기 때문에 핑크는 금기 색이었어요. 하시디즘 사회에서 핑크와 빨강은 최악의 색이고 누구도 몸에 둘러서는 안 되는 색이었지요. 둘 중 하나를 걸치기라도 하는 여성은 곧장 지옥행이에요.

지금 저는 핑크, 특히 핫핑크를 제일 좋아합니다. 제게 핑크는 솔직하고 평화로운 색이지만 '나 여기 있다. 뭐 어쩔 건데?'라는 표현도 되죠. 사람이 모인 공간에 핑크를 입고 들어서는 사람은 인습에 얽매이지 않고, 남이 어떻게 보든 개의치 않지요. 저와 핑크의 관계요? 이 색을 열히 좋아해서 할 수 있다면 모든 소지품을 핑크로 갖추고 싶죠. 하지만 정확한 이유는 모릅니다. 이 점만큼은 확실히 밝혀두려고 해요. 물론 어느 정도는 성장 과정 때문이에요. 저는 반항기가 있는 편인데 모두들 이 색을 못 쓰게 했거든요. 그래서 제 핑크 사랑은 '이게 내 모습이고, 다른 사람의 평가에 관심 없다'는 선언이기도 합니다. 누군가는 "당신은 여성스러운 물건이라면 사족을 못 쓰지"라고 비판할 수도 있죠. 어느 정도는 맞는 말일지도 모릅니다. 의식적으로는 전혀 핑크의 여성성 때문에 고르지는 않아요. 그저 제가 좋아하는 색일 뿐입니다. 그런데 제가 이 색을 순수하게 좋아하는 걸까요, 아니면 제 뇌에서 여성스러운 색이라고 지시해서 좋아하는 걸까요?

어느 쪽이든 이 색에 한번 푹 빠져보고 탐색해봐도 된다고, 내 마음이라고 생각해요. 정형화된 이미지를 비판 없이 받아들이는 느낌이 들어도 상관없죠.

어쩌면 핑크에 끌리는 힘은 거의 본능인지도 몰라요. '거의'라고 덧붙이는 건 본능인지 확실하지 않아서죠. 어쨌든 핑크를 좋아하는 이유가 순전히 두뇌의 조작 때문일지도 모른다는 걸 자각하는 한 괜찮다고 생각해요. 속으로 되뇌죠.

'까짓것, 빠져보자. 문제 될 것도 없잖아.'

남성성을 핑크로 물들여보기

전형적으로 '남성스러운' 인물들을 핑크로 표현하는 실험을 해보겠다. 핑크로
물들여진 인물들이 어떻게 달라 보이는가? 우스꽝스러워 보이는지, 아니면 더욱
매력 있어 보일까.

바비 인형의 핑크

바비 인형의 전용 핑크 소지품을 정리한 목록(이보다도 훨씬 많음)이다.

- 스틸레토 힐
- 가죽 부츠
- 펌프스
- 수영장 미끄럼틀
- 외투 걸이
- 헤어드라이어
- 솔빗과 일자형 머리빗
- 항상 50킬로그램으로 표시된 욕실 체중계
- 냄비와 프라이팬
- 숟가락
- 결혼식 케이크
- 결혼식 선물
- 푹신한 긴 의자
- 스툴
- 서랍장
- 서류판(의료 차트용일까?)
- 선글라스
- 야외용 긴 의자
- 라디오
- 레코드플레이어
- 노트북 컴퓨터
- 얼굴용 마스크
- 손거울
- 잡지 거치대
- 스케이트
- 구명 튜브
- 스키 장비
- 헬리콥터
- 제트기
- 작은 배
- 구명조끼
- 재봉틀
- 텔레비전
- 찻잔 세트
- 챙이 넓은 모자
- 물놀이 튜브
- 자전거 헬멧
- 자전거
- 욕조
- 아기용 욕조
- 옷장
- 유모차

- 비디오카메라
- 여행가방
- 겨울 부츠
- 귀고리
- 치약

- 흔들의자
- 변기
- 세탁기와 건조기 세트
- 냉장고
- 소파

핑크와 연애

핑크 하면 떠오르는 것들을 나열하라고 하면 대부분 사랑과 연애, 하트 또는 밸런타인데이를 언급할 것이다. 이런 문화적 의미는 마치 성별과 색의 관계처럼 너무 깊숙이 뿌리내려, 색과 따로 떼어 생각하기 어렵다. 핑크는 연애 분위기를 낸다. 핑크 방은 여성의 내밀한 공간을 상징한다. 핑크 드레스는 발랄하고 사랑스럽다. 핑크 꽃은 달콤하고 부드럽다.

핑크의 상징성을 알아보려면 먼저 상위 색인 빨강을 봐야 한다. 더 강렬하고 풍성한 느낌을 주는 빨강에는 진한 사랑과 육체적 쾌락, 열정이 떠오른다. 핑크는 빨강이 연해진 색이기 때문에 빨강의 상징성을 똑같이 지니지만 한결 부드럽다. 두 색 모두 사랑을 나타내지만 핑크는 보다 달콤하고 순수한 연애를 의미한다. 두 색 모두 성적인 의미를 지니지만 핑크에는 빨강에서 느끼기 힘든 은근함과 품위가 있다. 핑크는 부드럽고 발랄하며, 빨강은 강하고 성숙하다. 빨강은 의미심장하고 심각한 반면, 빨강이 연해져 핑크가 되면 가볍고 경쾌한 느낌이 더해진다. 빨강의 사랑은 거부할 수 없고 열정적이며 깊이 빠져들 것만 같다. 핑크의 사랑은 빨강으로 발전할 사랑의 씨앗을 품고는 있지만 아직 가볍고 희망에 차 있다.

핑크를 사랑과 연결 짓던 관습은 수 세기 전부터 있었다. 예를 들어 사랑의 여신 비너스를 나타낸 15세기 그림을 보면 대체로 여신 주위를 핑크로 표현했다. 핑크 천 자락과 꽃에 둘러싸인 비너스가 핑크 조개껍질에서 탄생하는 모습이다. 17세기 연극에는 실연한 남자가 등장할 때 핑크 의상을 입었다. 핑크는 극 중 사랑의 감정을 표현하고, 관객에게 등장인물의 의도를 알리는 장치였다. 로코코 시

대 미술 작품에는 (116쪽에서 자세히 살펴보겠지만) 연애 장면에서 장난스러운 유혹이나 경박함을 나타낼 때 핑크를 썼다. 이처럼 핑크는 연애와 사랑을 단적으로 표현하는 기호다. '여성스러운' 색이 되기 훨씬 전부터 이미 낭만적이고 발랄하고 관능적인 색이었다.

핑크를 사랑과 아름다움의 색이라고 여기는 또 한 가지 이유는 꽃 때문이 아닐까. 자연에서 핑크를 찾는다면 꽃에서 가장 많이 볼 수 있을 것이다. 식물들이 앞다퉈 핑크 꽃을 피우는 데다, 온통 녹색과 회색, 갈색인 자연의 세계에서 핑크는 눈에 확 띈다. 꽃은 오랫동안 젊음과 사랑, 결혼과 다산을 상징해왔다. 결국 꽃은 식물의 생식기관이다. 색이 밝고 선명해 곤충을 안으로 유혹하고, 수분을 통해 식물이 번식하게 돕는다. 핑크는 이토록 식물의 연애사업에 없어서는 안 될 색이니 오늘날 우리 연애사업에도 중요하지 않을까.

꽃은 흔히 성이나 처녀성을 완곡하게 표현하는 수단이다. 회화 작품에서는 성적 개방성이나 성기 자체를 상징한다. 유명한 예를 들면, 에두아르 마네의 「올랭피아」에서는 나체로 기대 누운 여성이 손으로 성기를 가리지만 머리에 핑크 동백을 꽂아 손 뒤에 무엇이 숨어 있는지 암시한다. 유럽에서는 매춘과 관련된 거리에 종종 '장미 골목Rose Lane, Rose Alley'이라는 이름이 붙었고, 일본에서는 게이샤가 일하는 곳을 '하나마치(꽃마을)'라고 불렀다. 중국에서는 매춘 업소를 '꽃집'이라고 했다. 화가 조지아 오키프Georgia O'Keeffe가 꽃을 확대한 작품을 전시했을 때는 크게 화제가 되었다. 비록 작가는 완강히 부인했지만, 사람들은 작품 속 꽃이 여성 성기를 상징한다고 봤기 때문이다. 마찬가지로 로버트 메이플소프Robert Mapplethorpe의 꽃 사진 작품을 본 사람들은 (작가에게는 실망스럽게도) 작가의 초기 작업을 자연스럽게 떠올렸다. 노골적인 성적 표현이 담긴 초기작처럼 이번 작품도 성적인 은유를 나타냈다고 해석했다. 꽃은 오래전부터 몸을 직간접적으로 나

타냈다. 이런 연관성은 이미 깊이 뿌리내려 작가가 의도하지 않은 경우에도 우리 눈에 보인다.

물론 핑크만으로도 몸을 연상시키고, 더 나아가 사랑과 섹스를 나타낸다. 오늘날 핑크 이미지는 인구 대다수가 밝은 피부색을 지닌 유럽 문화의 영향을 받았다. 게다가 앞에서 살펴보았듯 과거에는 피부색을 뜻하는 '인카네이션'이 핑크를 나타냈다. 이처럼 '육체적' 연관 때문에 핑크는 관능적이다. 서양 누드화에서 종종 대상의 볼과 입술, 가슴의 가장 도드라진 부분을 장밋빛으로 아름답게 표현하기도 했다. 누드화 인물은 때때로 핑크 천을 걸쳐 성적인 부분을 교묘하게 가리면서도 넌지시 그 아래 육체를 암시했다. 은근한 간접 노출이다. 하지만 그뿐만이 아니다. 핑크는 겉에 드러난 몸 이면의 더 연약한 부분을 의미하기도 한다. 우리 몸속의 색이기 때문이다. 핑크는 우리 몸의 열린 곳, 친밀감과 성을 연상시키는 부분에서 볼 수 있는 색이다. 우리 혀와 곳곳의 구멍, 근육, 가장 은밀한 곳이 모두 핑크다. 모든 속이 핑크다.

핑크는 몸의 색, 관능적인 색이다. 또한 우리가 숨기는, 혹은 노출할지 말지 선택하는 비밀 장소들로 통하는 문이다. 우리 몸의 핑크를 내보일 때 상대에게 유혹의 몸짓을 보내며 은근한 제안을 한다.

핑크 꽃

연분홍 장미

꽃말: 우아함, 기쁨, 정다움,
공감과 연민

연분홍 장미는 별명도 많다. 그중에는
새색시, 비밀, 핑크 귀부인의 약속, 영
국 공군, 펜트하우스*도 있다.

- 고층 아파트나 호텔의 맨 위층 고급 주거 공간

털양귀비

꽃말: 화려함, 상상력

훨씬 유명한 사촌인 아편양귀비와 달
리 털양귀비로는 아편이나 마약을 만
들지 못한다.

라크스퍼

꽃말: 변덕

라크스퍼는 예쁘지만 독성이 강하다. 꽃잎은 핑크지만 즙을 짠 후, 백반과 섞으면 파란 잉크가 된다.

동백

꽃말: 그대를 간절히 원해요

동백은 종류가 매우 다양하다. 그중 카멜리아 시넨시스camellia sinensis는 잎을 말려 차를 끓일 수 있다. 품종에 따라 백차, 녹차, 우롱차, 홍차가 된다.

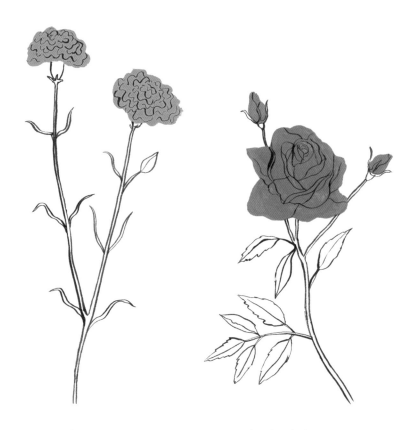

카네이션

꽃말: 잊지 않을게요

로마 신화에서는 카네이션의 첫 등장이
꽤 험악하다. 다이애나 여신은 양치기 소
년을 좋아했다가 거절당하자 무섭게 돌
변했다. 다이애나는 소년의 두 눈을 잡아
뜯어 바닥에 던졌고, 떨어진 눈에서 싹이
돋아 카네이션꽃이 되었다.

진분홍 장미

꽃말: 고맙습니다

1960년대쯤 우리 아버지가
어린 시절에 들은 우스갯소리

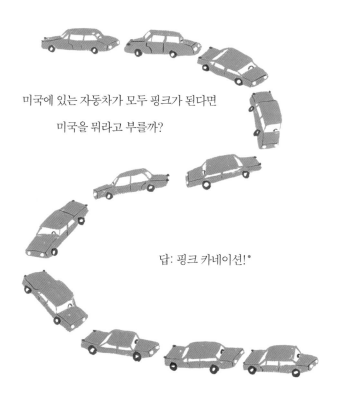

미국에 있는 자동차가 모두 핑크가 된다면

미국을 뭐라고 부를까?

답: 핑크 카네이션!*

* car-nation: '자동차의 나라'와 '카네이션꽃'의 중의적 표현

벚꽃

해마다 봄, 아주 짧은 기간 동안 벚나무는 폭발적으로 아름다운 모습을 뿜낸다. 솜뭉치처럼 풍성한 꽃송이가 달린 가지마다 즐거운 비명을 지르는 듯하다. 새파란 봄 하늘을 배경으로 핑크 꽃잎이 더욱 환하게 빛나면서 좋은 일을 예고하는 것 같다. 벚꽃은 봄에 가장 먼저 피는 꽃이다. 이어서 다른 꽃들이 앞다투어 핀다. 하지만 두 주가 채 지나기 전에 꽃잎이 떨어져 땅이 핑크 눈으로 뒤덮인다. 벚꽃은 봄을 가장 먼저 알리지만, 우리가 겨울옷을 정리하기도 전에 어느덧 사라진다.

일본에서는 벚꽃이 국가 상징으로서, 문화 정체성과 단단히 연결되어 있다. 일본어로 '사쿠라'라고 하며 시와 회화에서 찬미의 대상이다. 차나 사탕도 벚꽃 향이 있고 동전과 지폐에도 벚꽃이 새겨져 있다. 일본 전통을 표현하는 곳에는 어김없이 등장한다. 길지 않은 벚꽃 철에는 '하나미'라는 벚꽃 놀이가 이어진다. 벚나무 아래 모여 소풍이나 파티를 즐기는 풍습이다. 일본의 하나미 전통은 적어도 1000여 년 역사를 자랑하지만, 벚꽃을 숭상하는 모습은 훨씬 이전부터 찾아볼 수 있다.

서양 문화에서는 벚꽃의 짧디짧은 아름다움을 두고 여성성과 젊음, 고결한 정신, 삶의 덧없음을 상징한다고 믿었다. 하지만 일본에서는 벚꽃이 남성성과 전투를 뜻한다. 벚꽃은 사무라이의 상징으로서, 전쟁터가 일상인 삶과 품위 있는 죽음을 나타냈다. 벚꽃이 서서히 시들지 않고 아름다움이 절정일 때 단숨에 떨어지듯, 사무라이 역시 두려움도 미련도 없이 때 이른 죽음을 받아들인다. 일본에서는 벚꽃을 성곽 주변과 전사자의 위패를 보관한 신사에 많이 심었다. 전사자를

위로하기 위해 세운 야스쿠니 신사에는 원래 죽은 이들의 넋을 달래기 위해 벚나무를 심었다.

하지만 점차 벚꽃의 의미가 극도로 군국주의화되어 꽃잎 하나하나가 전사한 군인의 영혼을 상징하게 되었다. 꽃에 담긴 군국주의적 자부심에다 전사자나 죽음을 미화하는 정서 탓에 벚꽃은 제2차 세계대전 당시 자살 공격 특공대인 독코타이 또는 가미카제 부대의 상징으로 채택되었다. 심지어 가미카제 전투기에 벚꽃을 뜻하는 '오카'라는 이름을 붙이고 본체 양쪽에 벚꽃을 그렸다. 조종사들은 자살 공격을 떠나기 전 벚꽃이 핀 가지를 꺾어 군복에 꽂기도 했다. 불명예스럽게 시들어 죽느니 한창때 떨어지는 벚꽃처럼 영광의 화염 속에 죽겠다는 군국주의의 뒤틀린 모습이었다.

핑크 궁전

핑크 건축물은 경이롭다. 핑크는 건축에서 무척 특이한 색인 데다 그토록 큰 규모로 쓰이는 경우가 거의 없으니, 핑크 건축물을 보면 환상적인 느낌마저 든다. 핑크빛 건물에는 특별한 사람들의 생활이나 우리 마음속에 있을 이상적인 삶이 보이는 것만 같다. 핑크가 교회에 쓰여 경외감을 자아내든, 아니면 개인 저택에 쓰여 사치스러운 생활을 과시하든 효과는 확실하다. 다음은 눈여겨볼 만한 전 세계의 핑크 건축물이다. 엄밀히 따지면 궁전이 아닌 곳도 있지만, 모두 크기나 화려함에서 궁전 못지않다.

카사 로사다

'핑크 저택'을 뜻하는 카사 로사다는 아르헨티나 대통령궁이다. 1800년대 후반, 부에노스아이레스 마요 광장Plaza del Mayo에 건립됐다. 마요 광장은 1580년 도시가 재건된 이래 아르헨티나의 주요 정치기관이 많이 들어서 있는 곳이다. 공식적으로는 정부 청사를 뜻하는 카사 데 고비에르노Casa de Gobierno라고 한다. 건물 외장 색인 핑크는 정치 긴장을 해소하기 위해 일부러 선정했다는 주장도 있다. 양대 정당의 상징 색인 빨강과 하양을 섞었기 때문이다.

떤딘 성당

베트남 호찌민시에 위치한 이 프랑스 식민지 시대 성당은 화려한 새먼핑크빛 외양으로 오가는 사람들의 발길을 끈다. 외부도 핑크 기둥과 아치, 화려한 격자로 장식했지만 성당 내부 역시 눈부시게 화려하다. 선명한 풍선껌핑크*가 벽이며 기둥, 천장, 대제단까지 덮고 있다. 1870년대에 활동한 선교회 자리에 지어진 천주교 성당이다. 1920년대에 지금의 건물 모습을 갖췄고, 1957년에 핑크가 되었다. 지금도 이곳에서 미사를 드릴 수 있다.

● 내부 공사를 거쳐 현재는 흰색과 금색으로 바뀜

제인 맨스필드의 핑크 궁전

제인 맨스필드는 할리우드 섹스 심벌로서 전형적인 여성성을 상징했다. 염색한 금발 머리에 관능적인 몸매를 지닌 열렬한 핑크광이었다. 1957년, 예비 남편 미키 하기테이Mickey Hargitay와 로스앤젤레스에 침실 25개에 욕실 11개짜리 지중해식 대저택을 구입했다. 구입 후 저택의 하얀 벽토 위에 수정가루 섞인 밝은 핑크 페인트를 덧칠해 집 전체가 햇빛에 반짝거렸다. 하기테이는 하트 모양 수영장을 설치했고, 곧 저택 내부는 큐피드와 하트, 폭신한 핑크 러그가 가득하고 핑크 샴페인 분수까지 있는 핑크 동화나라로 변신했다. 이 저택은 곧 핑크 궁전으로 불렸고, 맨스필드가 취재 온 기자와 사진작가들을 이곳에서 맞이하는 바람에 핑크 궁전은 이 배우의 이미지를 가장 잘 대변하는 상징이 되었다. 1967년 배우가 사망한 이후 저택은 주인이 몇 번 바뀌다가 결국 2002년, 주택 개발자들에게 철거되었다.

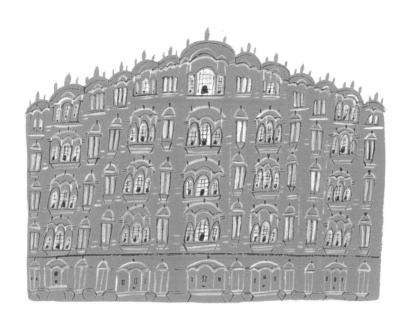

하와 마할

'바람의 궁전'으로도 유명한 하와 마할은 인도 자이푸르('핑크 도시', 64쪽에 자세히 다룸)에서 가장 유명한 건물이다. 차분한 새먼핑크 바탕에 수백 개의 창문, 그리고 발코니마다 정교한 하얀색 장식을 둘렀다. 화려한 아름다움이 돋보이는 건축물이다. 건물 전체가 넙적한 병풍 모양으로, 전체 다섯 층 중 꼭대기 세 층의 깊이는 기껏해야 방 한 개 정도에 불과하다. 1799년에 왕족 여성들을 위해 주 왕궁을 증축한 건물이다. 무수히 많은 창마다 가림막을 놓아 여성들이 눈에 띄지 않으면서 바깥세상을 관찰할 수 있었다.

체스메 교회

예카테리나 대제 시절 세워진 그림같이 예쁜 체스메 교회는 특이하게도 고딕 건
축 양식에 사탕을 연상시키는 핑크와 하양 줄무늬를 결합한 건축물이다. 1770년
러시아 해군이 튀르크와의 전투에서 거둔 승리를 기념하기 위해 1780년 봉헌되
었다. 수 세기 후에는 소비에트 정부가 강제노동수용소로 이용했다. 이 기간에
는 교회 첨탑에 십자가 대신 노동을 상징하는 망치와 부젓가락, 모루를 얹었다.
그 후 이곳을 창고로도 사용했으나, 1991년 십자가를 복원하고 정교회에 반환
했다.

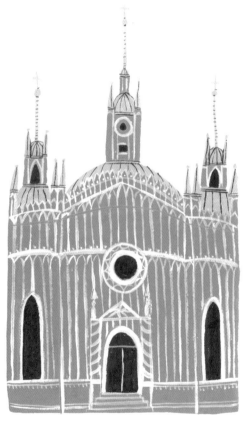

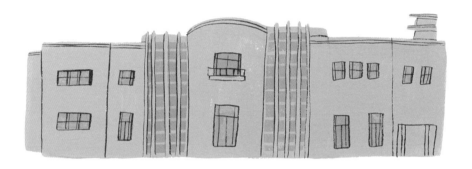

세랄베스 저택

포르투갈의 포르투시 외곽에 위치한 세랄베스 저택은 기막히게 아름다운 아르
데코 양식 건물이다. 1920년대 포르투갈 백작 비젤라 2세 카를루스 알베르투 카
브랄의 의뢰로 착공한 후 1945년이 되어서야 완공되었다. 둥글고 간결한 구조에
부드러운 선과 아름다운 기하학적 형태를 자랑하며, 전체를 옅은 풍선껌핑크로
마감했다. 건물은 기하학적인 모양으로 다듬은 분수대와 울타리, 나무로 깔끔하
게 손질된 정원 뒤에 있다. 정원에 난 길마저 살짝 핑크빛을 띤다. 세랄베스 저택
은 1987년까지 개인 소유였다가 공공 현대미술관으로 바뀌었다.

핑크 도시

'핑크 도시'로 유명한 인도 라자스탄주의 주도 자이푸르에는 거리마다 차분한 테라코타핑크 건물이 늘어서 있다. 건물들은 높이와 규모는 물론이고 생김새도 제각각이다. 어떤 건물은 발코니에 돔 천장과 정교한 조각품까지 갖춘 반면, 다른 건물은 좀 더 단순하고 현대적이다. 하지만 모두 하얀 테두리를 둘러 통일감을 살렸다. 핑크 바탕과 하얀 띠의 조화로 도시 전체에 케이크 장식을 공들여 두른 것처럼 보인다.

자이푸르는 1727년 암베르 라지푸트 왕국의 마하라자*인 사와이 자이 싱Sawai Jai Singh이 건설했다. 인도에서 가장 오래된 계획도시로서, 마하라자가 직접 배치와 설계까지 세심하게 검토한 후에야 첫 삽을 떴다. 도시를 대표하는 핑크를 후대에 칠했다고 말하는 사람도 있지만, 이는 사실과 다르다. 1876년 영국 왕세자 방문

• 과거 인도 왕의 칭호

을 환영하는 뜻으로 핑크를 칠했다는 소문이 있었다. 인도에서 핑크가 전통적으로 환영과 환대의 뜻을 담은 색이기는 하지만, 이 도시의 핑크는 영국 왕세자가 방문하기 훨씬 이전에 칠해졌다. 마하라자 사와이 자이 싱은 도시 계획을 마치자, 실제 공사를 단계적으로 진행하지 않고 전체적으로 한 번에 완성하고자 했다. 하지만 이 지역에 건설자재가 부족해 양질의 건축용 석재를 구하기 어려웠다. 다른 지역 석재를 원거리로 운송하는 일은 천문학적인 비용이 들 뿐 아니라 시간도 오래 걸릴 터였다. 결국 회반죽과 깨진 돌조각을 혼합해 건물을 짓고, 자재가 드러나지 않도록 페인트를 칠하기로 했다. 페인트 색은 연한 새먼핑크를 채택했다.

핑크 페인트를 보면 마하라자가 이 도시에 얼마나 큰 기대를 걸었는지 알 수 있다. 마하라자 사와이 자이 싱은 자이푸르를 제국의 수도인 델리 또는 아그라와 견줄 정도로 웅장한 도시로 키우고자 했다. 두 도시를 각각 핑크빛이 도는 사암으로 지었으니 자이푸르도 같은 색으로 꾸미기로 결정했다. 비록 페인트 두께만큼 얄팍하더라도 델리나 아그라만큼 위용을 갖추기 위해서였다. 도시가 제국 권력의 중심지와 가까워지거나, 적어도 그런 인상을 줄 것이라는 계산이었다.

아마도 영국 왕세자를 위해 핑크를 칠했다는 소문은 마하라자 람 싱 2세Ram Singh II의 실패 사례 때문에 퍼진 듯하다. 1868년 람 싱 2세는 도시 각 구역을 다른 색으로 칠하라고 지시했다. 거리는 여러 색으로 뒤죽박죽이 되었고, 마하라자는 곧 실수를 인정했다. 잘못을 바로잡아 1870년까지 도시 전체에 핑크를 복원해 지금까지 줄곧 유지했다. 오늘날은 도시 조례로 핑크 칠을 의무화했다. 비록 정확한 색은 명시하지 않았지만 도시 차원에서 관리하고 있다. 어떤 건물은 원래의 빛바랜 산호색에 가깝게 유지하고, 다른 건물은 더 밝고 선명한 색으로 다시 칠했다. 그 결과 미세하게 다른 여러 핑크가 서로 조화를 이루는 도시가 되었다. 한편 모든 건물 윤곽에 하얀 띠를 둘러 통일성을 강조한다.

도시를 산책하며

2017년 10월 23일, 뉴욕 브루클린.

도심을 산책하며 눈에 띄는 핑크를 전부 기록해봤다.

핑크 형광등 불빛이 비치는 현관

애디론댁Adirondack
핑크 야외용 안락의자

계단 틈을 비집고 자란 연한 핑크 꽃

누군가가 방금 벗어놓은 것처럼
문기둥에 조심스레 걸처놓은
핑크 카디건

보도에 떨어진
핑크 아기 양말 한 짝

핑크 반사 표지판*

● 과거 미국에서 공사를 알리는 표지판으로 널리 사용했으나,
'남자들이 일하는 중'이라는 여성 차별 언어로 비판받음

머리부터 발끝까지 검정으로 입고
등에 선명한 핑크 배낭을 멘
여성 두 명. 각각 따로 발견.
한 명은 핑크 양말을 신었다.

손으로 직접 만든 화분. 합판으로
엉성하게 조립해 쇼킹핑크를 칠했다.

누군가가 칠한 연한 핑크 화분
(식물은 없음)

흙으로 만든 화분 네 개에
핑크 제라늄을 똑같이 심은 모습

핑크 꽃이 가득 핀 가로수 화단
(가로수는 없음)

쓰레기통 속에 박혀
형체를 알아보기 어려운 핑크 옷가지

누군가의 현관에 걸린 핑크 안내문
(공식 문서 같았음)

핑크와 흰색이 섞인 작은 자전거

굴라비 갱

핑크 사리*를 입고 핑크 막대기를 휘두르는 굴라비 갱(굴라비는 힌디어로 핑크를 뜻함)은 언제든 싸울 태세를 갖췄다. 굴라비 갱은 논란이 많은 조직으로서, 인도 우타르프라데시주를 기반으로 활동하는 여성 자경단**이다. 우타르프라데시주는 인도에서 여성을 대상으로 한 폭력 범죄가 가장 많이 일어나는 지역이다. 굴라비 갱은 가해자를 응징해 정의를 실현하려고 모였다. 여성의 인권을 위해 일어나고, 가난하고 신분이 낮은 사람의 권리를 위해 싸운다. 부패한 공무원에 맞서고, 어린 소녀들이 신부로 팔려 가는 조혼, 부당한 지참금 압력, 가정폭력에 대항한다.

굴라비 갱은 삼파트 팔 데비Sampat Pal Devi라는 여성이 창설했다. 삼파트 팔은 교육을 받지 못한 채 열두 살에 조혼을 당한 미성년 신부였다. 굴라비 갱을 조직한 건 2006년, 아내를 학대하는 이웃을 혼내주기 위해서였다. 처음에 폭력을 휘두른 남자를 저지하려 하자 남자는 삼파트 팔에게도 폭력으로 보복했다. 삼파트 팔은 다시 동지를 더 모아 그 남자에게 맞섰고, 이렇게 굴라비 갱이 탄생했다. 조직은 점점 커져 현재 회원 40만 명이 활동하고 있다. 비록 자경단이지만 법을 제대로 집행하는 데 집중한다. 범죄가 일어났다는 정보를 접하면 굴라비 갱은 우선 경찰 수사를 촉구한다. 하지만 가장 힘없는 이들은 법질서 앞에서도 외면당하기 일쑤다. 피해자가 여성이거나 카스트 계급이 낮은 사람이면 경찰도 제대로 다뤄주지 않는다. 경찰이 나서지 않으면 굴라비 갱이 직접 나선다. 처음에는 가해자가 스스로 행동을 고치도록 설득하거나 사회적으로 망신을 준다. 그러다가 효과가 없으

* 인도 여성의 전통 의상
** 주민이 스스로를 지키기 위해 조직한 민간단체

69

면 폭력을 사용해 아내를 학대한 남편에게 몰매로 응징한다. 굴라비 갱은 점차 악명이 높아진 데다가 핑크 의상 덕택에 금방 알아볼 수 있었다.

굴라비 갱의 유니폼인 핑크 사리는 현실적인 이유로 탄생했다. 굴라비 갱은 창설 초기에 여성을 위한 정의를 외치는 대규모 집회에 단체로 참가했다. 수많은 사람들 속에서 단원 중 나이가 지긋한 여성 한 명을 잃어버렸다. 그 후 삼파트 팔은 굴라비 갱이 서로를 쉽게 알아볼 수 있도록 통일된 의상을 입기로 결정했다.

인도에서 핑크는 서양 문화만큼은 아니지만 여성성을 나타내기는 한다. 하지만 굴라비 갱은 단순히 구성원 전체가 여성이어서 핑크를 택한 것은 아니다. 오히려 좀 더 현실적인 이유가 있었다. 다른 색은 이미 인도 내 다른 정치나 종교 집단이 상징 색으로 사용하고 있었지만 핑크는 아무도 차지하지 않은 색이었다. 삼파트 팔은 선명하고 화려한 푸크시아핑크를 골랐다.

처음 의상 색을 정할 때 조직의 홍보 효과까지는 고려하지 않은 듯하다. 하지만 강렬한 핑크의 효과는 대단했다. 굴라비 갱의 이야기는 전 세계에 보도되었으며 기사마다 핑크 의상을 입은 강렬한 이미지를 강조했다. 게다가 통일된 의상은 소속감을 높인다. 핑크 사리를 똑같이 맞춰 입은 대원들은 사명감을 느끼고, 핑크 물결에 꼭 맞는 듯 낄 수 있다. 갱의 일원이 됨으로써 여성은 힘을 얻는다. 여성의 권리를 위해 당당히 일어설 수 있다. 혼자가 아니며, 더 이상 약한 존재가 아니라고 다짐한다. 굴라비 갱이 성과를 내는 이유도 규모가 크기 때문이다. 무시하거나 못 본 척하기에는 많은 여성이 존재한다. 눈부신 핑크 군중은 눈에 띄기 마련이다.

로만 무라도프

일러스트레이터

저는 핑크를 그다지 많이 쓰지 않는다고 생각했지만, 보아하니 많이 사용하고 있네요. 적어도 사람들 말로는요. 제가 꽤 심한 색맹이라 그 말이 맞을 거예요. 사실 색맹이 보는 세계는 생각만큼 그렇게 매력적이지 않아요. 작업할 때 주로 손이 가는 색은 순수한 빨강보다 좀 더 부드러운 느낌이 나는 색이지만, 핑크에 대한 제 느낌은 그게 전부예요. 저는 러시아에서 자랐는데, 사내다움이 뭔지 생각이 확고한 다혈질 청년들 사이에서 어린 시절을 보냈어요. 그 시절에 핑크를 조금이라도 걸치는 건 썩 좋은 생각이 아니었죠. 그래서 저는 안전하게 아예 색이 없는 옷만 골라 입었어요. 지금은 샌프란시스코에서 여기 남자들처럼 아무 거리낌 없이 전부 검정으로 입고 나서 어떤 색이든 더합니다. 종종 파랑도 입고 가끔 회색, 어떤 때는 핑크도 입어요. 남들이 핑크라고 하니 그런 줄 알지요. 제 눈에는 네이플스옐로나 세룰리안레드처럼 튜브 물감에나 등장하는 매혹적인 이름을 가진 색으로 보여요. 이름이 매력적일수록 색을 식별하지 못하는 제 감각을 어느 정도 보완하는 기분이 들거든요.

핑크와 패션

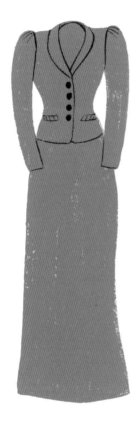

엘사 스키아파렐리의 쇼킹핑크

엘사 스키아파렐리는 1930년대와 1940년대를 대표하는 패션 디자이너로 꼽히며, 실험적인 디자인으로 유명하다. 초현실주의 예술가들과도 친구로 지내고, 살바도르 달리나 만 레이 등과 합작하기도 했다. 초현실주의 영향은 스키아파렐리 디자인 곳곳에 녹아 있다. 천이 찢긴 듯한 착시를 일으키는 트롱프뢰유* 드레스부터 새빨간 손톱을 그린 가죽 장갑, 바닷가재 모양 모자까지 스키아파렐리는 관습을 깨고 새로운 가능성을 창조해갔다. 실험 정신은 직접 만든 색 쇼킹핑크에서도 확연히 드러난다.

　쇼킹핑크는 선명한 핑크빛 초대형 다이아몬드 테트 드 벨리에Tête de Belier:숫양의 머리라는 뜻에서 영감을 받아 탄생했다. 이 보석은 스키아파렐리의 고객 중 부유한 상속녀 데이지 펠로스 소유였다. 스키아파렐리는 이 보석의 매혹적인 색에 깊이 감명받아 1937년 컬렉션에 이 색을 넣었다. 매우 강렬하고 화려한 자줏빛은 컬렉션을 처음 공개했을 때부터 패션계에 돌풍을 일으켰다. 당시 사람들이 감히 입기 힘든 선명한 색이었기 때문이다.

　스키아파렐리는 새로운 색에 '쇼킹핑크'라고 이름을 붙였고, 스키아파렐

● trompe-l'oeil: 실제라고 착각할 만큼 극사실적으로 묘사하는 회화 기법

리를 대표하는 색이 되었다. 이후 색이름을 딴 '쇼킹 드 스키아파렐리Shocking de Schiaparelli' 향수도 출시했다. 향수병은 영화배우 메이 웨스트의 몸매 모양으로 제작했고, 머리 대신 꽃 한 다발을 얹었다. 물론 쇼킹핑크 상자에 담아 판매했다. 여성스러우면서 대담하고, 어느 면으로 보나 환상적인 향수였다.

메이미 아이젠하워

1953년부터 1961년까지 영부인을 지낸 메이미 아이젠하워는 핑크를 드러내놓고 좋아했다. 대통령 취임 기념 무도회는 영부인으로서 공식 석상에 처음 등장하는 자리다. 이때 입는 의상은 미국 국민에게 영부인의 개성과 취향을 알리는 상징이었다. 메이미는 핑크 보석이 2000개 이상 박힌 화려한 연분홍 실크 드레스를 입었다. 여기에 핑크 장갑과 핑크 핸드백, (그리고 당연히) 핑크 구두까지 갖추고 등장했다. 영부인은 여기에 그치지 않았다. 백악관에 입주해 얼마 되지 않아 욕실부터 침구, 테이블보까지 곳곳을 핑크로 물들였다. 직원 중 일부는 백악관을 '핑크 궁전'이라고 부르기 시작했다.

　　메이미 아이젠하워의 취향은 미국인의 패션에 큰 영향을 미쳤다. 기업들은 신제품을 메이미가 가장 좋아하는 우아하고 여성스러운 연한 장미색으로 만들어내기 시작했다. '메이미핑크'는 1950년대 실내 장식에 가장 많이 쓰인 색이 되었고, 미국인들은 앞다퉈 욕실과 주방, 거실을 사탕 같은 핑크로 물들였다.

73

엘비스 프레슬리

메이미 아이젠하워에게 영감을 얻은 미국 주부들이 온몸과 온 집 안을 파스텔핑크로 물들이는 동안, 젊은 세대에도 핑크가 유행하기 시작했다. 통념에 저항하는 10대들의 사회 운동이 점점 호응을 얻으며, 핑크가 이런 10대들의 관심을 끌었다. 기성세대가 은은하고 세련된 색을 선호할 때 젊은 세대는 선명한 풍선껌핑크에 푹 빠졌다.

엘비스 프레슬리가 핑크 캐딜락을 타고 다닌 일은 이미 유명하다(102쪽 참조). 하지만 엘비스가 사랑한 핑크는 자동차만이 아니었다. 공연할 때는 환상적인 핑크 정장을 입었다. 1950년대 깊이 뿌리박힌 성 역할 표준을 뒤흔들었을 뿐아니라, 얌전하고 예의 바른 옷차림을 중시하는 사회 통념에도 정면으로 도전하는 일이었다. 핑크는 반항적이고 관능적이며, 당돌했다. 엘비스의 핑크 정장은세계대전 시대의 진부하고 엄격한 패션을 거부하고, 종전 직후의 금욕적인 문화에 반기를 들었다. 젊은이들은 이 신선함에 열광했다. 엘비스를 사랑하는 젊은팬들은 핑크 항공재킷과 넓게 퍼지는 푸들스커트를 입고 핑크 선글라스를 쓰고다녔다. 엘비스를 주제로 한 립스틱까지 출시되었다. 그중 이름이 '텐더핑크'*인제품도 있었다.

• 엘비스 프레슬리의 데뷔 영화 및
주제곡「러브 미 텐더」에 착안

메릴린 먼로의 '다이아몬드는 여자의 가장 친한 친구Diamonds are a girl's best friend' 의상

메릴린 먼로는 몸매가 드러나는 선정적인 의상을 입기로 유명했다. 하지만 1950년대 미국 문화에서 받아들일 수 있는 선정성에는 한계가 있었다. 당시 메릴린 먼로는 새 영화 「신사는 금발을 좋아해 Gentlemen Prefer Blondes」를 촬영 중이었다. 영화 속 뮤지컬 곡 의상으로 몸에 붙고 속이 비치면서 화려한 보석으로 중요한 부분만 간신히 가리는 전신 보디슈트를 입을 예정이었다. 그러나 그때 스캔들이 일어났다. 몇 해 전 찍은 누드 사진을 실은 달력이 언론에 공개된 것이다. 아무리 섹스 심벌이라도 누드 사진은 충격이었다. 절망한 영화 제작진은 의상 디자이너 윌리엄 트래빌라에게 급히 매달려 배우의 몸을 충분히 많이 가릴 수 있는 옷을 부탁했다. 이때 순식간에 만들어낸 의상이 오늘날까지 유명하다.

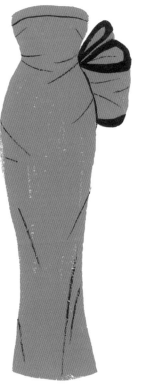

바닥까지 내려오는 긴 드레스 의상이었다. 어깨까지 올라오는 긴 장갑과 새 드레스는 어깨부터 아래까지 맨살을 완벽히 가렸지만, 화려함이나 매력은 조금도 줄지 않았다. 트래빌라는 자체 발광하는 듯한 쇼킹핑크 실크를 선택했다. 드레스는 비록 메릴린의 몸을 덮었지만 몸매의 굴곡은 완벽하게 드러났다. 또 선물 포장을 암시하듯 뒤쪽에는 커다란 리본을 달았다. 의상을 입은 메릴린 먼로가 보여준 여성성과 매혹의 이미지는 오늘날까지도 강렬하게 기억된다.

재키 케네디

존 F. 케네디 대통령이 암살된 날, 영부인 재클린 케네디가 입었던 풍선껌 색 샤넬 정장은 미국 역사상 가장 잘 알려진 옷이다. 발랄하고 낙관적인 색상과 그날의 끔찍한 사건이 극명하게 대비되어 피가 튄 옷을 입은 영부인의 모습은 미국인의 뇌리에 깊이 새겨졌다. 재클린 케네디는 충격을 겪은 후 옷을 갈아입지 않았다. 남편에게 벌어진 끔찍한 일을 전 세계에 똑똑히 보이겠다는 의지였다. 대통령 전용기에 올라 워싱턴으로 돌아갈 때도, 기내에서 존슨 대통령의 비상 취임 선서 때도 이 옷을 그대로 입고 있었다. 백악관으로 복귀한 후에야 재클린은 옷을 갈아입었다.

　　옷은 현재 메릴랜드주 국립 기록 보관소에서 온습도를 통제한 금고에 보관 중이다. 사건 이후 핏자국을 지우지 않고 그대로 보존했다. 1963년 11월 22일 이후 일반에 공개된 적이 없으며, 앞으로도 공개될 일이 없다. 케네디 일가가 국립 기록 보관소에 기증했다. 단, 폭력적인 사건을 선정적으로 이용하지 못하도록 2103년까지 전시를 전면 금지하는 조건으로.

펑크 예술과 형광핑크

야하고 인공적이며 독성까지 있어 보이는 형광색과 펑크 예술은 완벽한 짝이다. 형광색은 눈부시게 밝고 뻔뻔스러운 기운을 내뿜으며 주의를 끈다. 자극적이어서 눈이 아플 정도로. 진하게 칠한 색은 직접 쳐다보지도 못할 것만 같다.

펑크 미술가들은 형광색을 다양하게 적용했다. 특히 형광핑크를 자주 사용했다. 펑크 음악의 고전인 섹스 피스톨스Sex Pistols, 클래시The Clash, 엑스레이 스펙스X-Ray Spex, 라몬스The Ramones 등의 밴드는 음반 표지에 이 색을 중심으로 하고, 종종 흑백복사기 느낌의 이미지를 겹쳤다. 형광핑크는 눈물을 찔끔거릴 정도로 눈이 부시고 노골적인 색이자, 기존의 얌전하고 순한 핑크 이미지를 정면으로 거부하는 색이다. 펑크 음악과 펑크 문화가 기존 질서를 완전히 거부하는 것처럼. 처음부터 보는 사람을 자극하고 불쾌하게 하려는 듯, 요란하게 소리 지르는 핑크다.

밀레니얼핑크

밀레니얼핑크는 연하고 은은한 핑크다. 연어 색이나 사탕 색에 가깝고, 늘 부드럽고 채도가 낮은 편이다. 은근히 세련된 느낌이면서도 아이러니한 기운이 있다. 보통 핑크를 품격 있는 색이라고 여기지는 않지만, 순수한 핑크가 아닌 핑크에 '가까운' 밀레니얼핑크는 품위가 느껴진다. 핑크 계열이지만 단맛은 제거한 색이다.

밀레니얼핑크는 2012년 즈음부터 불쑥불쑥 보이더니 2015년이 되자 어디

서나 쉽게 눈에 띄었다. 2016년에는 팬톤Pantone이 발표한 올해의 색이 연한 핑크 계열의 '로즈쿼츠'였다. 로즈쿼츠는 밀레니얼 세대를 겨냥한 감각 있는 기업들의 상표나 포장 등 브랜드 디자인 전반에 나타났다. 이후 유행 메이크업 색이 되더니 신발 상자와 옷에도 자주 보였고, 로즈골드 아이폰까지 출시되어 시장에서 큰 성공을 거뒀다. 밀레니얼핑크 제품은 처음에 여성 중에서도 현대적이고 세련되고, 페미니즘 성향을 지닌 젊은 여성을 겨냥했다. 좀 더 진한 기존 핑크와 달리, 전통적인 성별 개념을 극복한 유니섹스 색으로도 인정받았다.

아마도 밀레니얼핑크는 기존의 핑크를 재정의하려는 노력의 일환으로 탄생했을 것이다. 지금까지 핑크가 존중받지 못하고 '어린 소녀의 색'으로 치부되었다면, 밀레니얼핑크 덕택에 핑크에 새로운 에너지와 의미가 생겼다. 하지만 '잇 색'이라 불리는 유행 색들이 으레 그랬듯 밀레니얼핑크 역시 어디서나 볼 수 있는 흔한 색이 되면서 영향력은 줄었다.

핑크를 걸친 남성

핑크를 입거나 두른 남성들을 만나 인터뷰했다. 남성들에게 색에 담긴 개인적인 느낌을 들으며, 핑크와 전통적인 성별 개념에 대해 어떻게 생각하는지 직접 물었다. 또 이런 개인적, 사회적 맥락이 일상에서 핑크를 입거나 걸치는 데 어떤 영향을 주는지에 대해서도. 길거리에서 핑크 옷을 입은 남성에게 그날 입은 의상에 대해 질문하기도 했다. 그리고 이메일 인터뷰를 통해 가장 좋아하는 핑크 패션 아이템이 무엇인지 알아봤다.

연한 핑크 셔츠

어릴 때부터 성별에 대한 고정관념을 거부하기로 결심했어요. 남자든 여자든 원하는 색을 입을 수 있다고 생각했죠. 한번은 슈퍼마켓 계산 줄에 서 있을 때 어떤 엄마가 아들에게 분홍색 연필을 사주지 않겠다고 말하는 걸 들었어요. 제가 일곱이나 여덟 살 때쯤인데 굉장히 화가 났던 기억이 나요.
지금 돌아보니 항상 핑크 패션 아이템을 한 가지씩은 몸에 걸치고 다녔어요.
예전에는 핑크 컨버스 운동화 몇 켤레와 핑크 양키스 프로야구팀 모자도 하나 있었죠. 늘 그랬어요. 처음 걸칠 때 색을 의식하기는 하지만, 무슨 중대한 선언을 하듯 입지는 않아요. 그저 이 색을 좋아하는 것이죠.

— 익명

핑크 코듀로이 재킷

저는 핑크를 정말 즐겨 입어요. 굉장히 극단적인 시각을 담은 색이기 때문이죠. 사람들은 이 색을 아주 좋아하거나 아주 싫어합니다.

제 생각에는 핑크가 전체 복장을 가볍게 해줄 뿐 아니라 한층 친밀하고 감성적으로 만들어주는 것 같아요. 단조로운 분위기를 확 깨죠. 이 핑크 재킷을 입을 때마다 칭찬을 들어요. 이 옷을 입으면 제가 평소보다 경쾌하고 행복해 보여서 보는 사람도 미소 짓게 된다고 합니다.

— 샘

핑크 야구모자

저는 핑크를 잘 입습니다. 항상 핑크를 좋아했어요. 고등학교 1학년, 손목이 부러졌을 때 밝은 핑크로 석고붕대를 감았어요. 당시 제가 성별에 따른 고정관념을 제대로 이해했는지는 모르겠지만, 전교를 뒤져도 핑크 붕대를 할 남

학생은 한 명도 없었기 때문에 일부러 핑크를 고른 기억이 나요.

그저 다르게 보이고 싶었고 웃긴다고 생각했던 것 같아요. 그때는 특별히 어떤 뿌리 깊은 인식이 있었거나 뭔가를 뒤집으려는 의도는 아니었지만, 제 친구 중 누구도 핑크 석고붕대를 할 리가 없다는 것쯤은 알았죠.

— 랜드

꽃무늬 핑크 셔츠와 반바지

제가 20대 초반일 때 남자가 핑크 셔츠를 입으면, 사람들이 '남성성에 자신 있다'는 뜻이라고 했어요. 어이없을 정도로 기준이 낮았죠. 하지만 핑크 셔츠 입기 운동이 남긴 슬픈 유산이 있습니다. 핑크 셔츠는 요즘 '금융남'*의 상징이 되었죠. 다른 핑크 옷은 대부분의 남자들에게 아직 금기지만요.

30대 초반이 되면서 제가 핑크를 쭉 좋아해왔다는 사실을 깨달았어요. 또 남성 패션에서는 조금만 달라도 쉽게 튄다는 것도 알게 되었어요. 남성들이 옷 입는 스타일은 너무 제한이 많고 답답해서, 표준에서 조금만 벗어나도 사람들이 박수라도 칠 기세예요. 정말 대범하다고. 정말 용기 있다고.

저한테는 핑크를 입는다는 게 피부색에 맞게 옷을 입는다는 의미도 있어요. 제가 인도 혼혈인데 어릴 때는 다른 아이들과 똑같아지고 싶은 마음에 그런 배경을 되도록 드러내지 않았어요. 그렇지만 어른이 된

● finance bro: 보통 월스트리트에서 일하며 수입과 직책을 과시하고 겉으로만 자신감이 넘치는 남자를 비꼬는 말

후에는 어떻게든 어린 시절의 생각을 바로잡으려고 하지요. 그래서 제 피부색을 더욱 갈색으로 강조하는 옷을 입기도 하고요. 색조만 잘 고르면 제 피부의 분홍빛이 상대적으로 약하게 보이거든요.

— 아난드

핑크 양말

30대 전에는 핑크를 걸치지 않았어요. 30대가 되면서 제 정체성과 취향에 자신감이 생겼죠. 가끔 사람들이 부정적인 말을 할 때도 있지만, 이제는 자신 있게 핑크를 입어요.

여섯 살 아들과 네 살 딸을 둔 아빠가 된 후부터는 일부러 핑크를 입어야 할 책임을 느낍니다. 특히 아이들이 자라면서 어깨가 무거워져요. 안타깝게도 학교 운동장에는 아직 성별에 따른 고정관념이 남아 있어요. 하지만 제가 집에서 좋은 본보기를 보여줘서 아이들이 고정관념을 넘어설 수 있기를 바랍니다. 색깔을 특정 성별과 연결 짓다니 어리석은 일이에요. 핑크는 핑크일 뿐이죠. 두려워할 필요가 없어요!

— 대런

핑크 정장

핑크는 최소 지난 25년 동안은 제가 가장 좋아
한 색입니다. 2년 전에는 '히비스커스' 빛깔
의 정장을 샀어요. 굉장히 멋있는 색이
에요. 핑크에 주황이 약간 섞여 있죠.
그 옷을 입을 때마다 칭찬을 많이 들
어요. 최근 '밀레니얼핑크' 열풍 덕분
에 사람들이 전보다 핑크를 겁내지
않는 것 같아요. 특히 대도시 중심가
에서는요.

아쉽게도, 제 아내가 이 옷을 끔찍이 싫어한
다는 사실을 최근에 알았어요. 아내는 이 옷
을 보면 「마이애미 바이스Miami Vice」(제가 어
릴 때 좋아하던 TV 드라마)가 떠오른다고 해
요. 하지만 제 생각엔 아내가 상류사회 분위
기를 연상하며 질색하는 것 같아요. 그쪽 남
자들이 항상 컨트리클럽이나 비치클럽에
핑크나 연어 색 재킷을 입고 돌아다니잖아
요. 저는 아직도 제 옷을 무척 좋아하지만
아내가 싫다니 옷을 입는 기쁨이 조금 줄었습니다.

— 존

펩토비스몰

약의 역사

펩토비스몰Pepto-Bismol은 1900년대 초반 뉴욕의 어느 의사가 개발했다. 지금은 주로 과식으로 배가 아프거나 불편한 증상을 치료하는 데 쓰지만, 당시에는 더 심각한 증상을 치료하기 위해 발명했다. 특히 항생제 발명 전에는 갓난아기에게 치명적이었던 위험한 콜레라 종류를 치료하는 데 쓰였다. 약을 발명한 의사는 처음에 이 약을 집에서 제조해서 의사에게만 판매했다. 이때는 '비스모살: 소아 콜레라용 혼합액'이라고 했는데, 특별히 기억에 남는 이름은 아니었다. 하지만 약은 효과가 있어 인기를 끌었다. 수요가 폭발적으로 증가해 개인이 제조할 수 있는 양을 넘어서자, 의사는 제약사와 제휴해 76리터짜리 대용량 제품을 만들었다. 제약사는 제품을 '세련되고 기분 좋은 맛'의 약으로 홍보했다. 1919년에는 약 이름이 대중에게 친숙한 '펩토비스몰'로 바뀌어 지금까지도 그대로 사용한다.

처음 제조법에는 오늘날의 주요 성분인 차살리실산 비스무트, 핑크 비스무트라고 부르는 성분이 없었다. 그렇지만 핑크 색소는 먹기 좋아 보이려고 넣은 듯하다. 핑크 색소는 다른 색보다 달콤한 느낌을 줘서 광고대로 세련되고 기분 좋은 맛이 나는 것 같다. 그러니 펩토비스몰에 핑크를 넣으면 '설탕 한 숟갈이면 쓴 약도 술술 넘어가는'● 효과가 있지 않을까.

● a spoonful of sugar helps the medicine go down:
영화 「메리 포핀스」(1964)의 인기 주제곡 가사로, 싫
은 일도 밝은 면을 찾아내면 즐거워진다는 내용

색

펩토비스몰은 풍선껌 계열에서 중간 정도 밝기의 핑크다. 언제 어디서든 금방 알아볼 수 있는 색이다. 보통 약장에서 쉽게 눈에 띈다.

맛

걸쭉한 액체라서 작은 플라스틱 계량컵을 기울이면 천천히 흘러나온다. 질감은 부드러운 밀크셰이크, 바닥에는 가루가 섞인 느낌이다. 마신 후에도 컵에 항상 약이 조금 남아 있다. 여러 맛 중에 제일 흔한 건 윈터그린이다. 이 맛은 사탕류에 많이 쓰이지만 민트 맛 중에 가장 인기가 없다. 참고로 2014년 껌 매출 통계에 따르면 껌의 맛별 판매 순위는 다음과 같다.

1위 민트	4위 산딸기	7위 혼합 과일	10위 풍선껌
2위 스피어민트	5위 감귤	8위 계피	
3위 페퍼민트	6위 윈터그린	9위 수박	

풍선껌 맛이 꼴찌다. 제품 본연의 맛이라고 할 수 있는(이름부터 '껌'이 있는) 맛이 가장 인기가 없다니 충격적이다. 누가 이런 결과를 예상이나 했을까.

약의 효능·효과

병에 적힌 그대로다.

덧붙임

수의사 확인을 받는다면 강아지도 펩토비스몰을 복용할 수 있다. 고양이에게는 안전하지 않다.

마시면 혀가 검은색으로 변할 수 있는데, 몰랐다면 크게 놀랄 수도 있다. 하필 검은 혀라니 기분 좋진 않겠지만, 걱정하지 마시길. 잠시 후면 사라진다.

핑크 호수

하늘은 파랗다. 바다는 녹색이다. 그리고 호수는…… 어떤 호수는 핑크다. 정말, 정말 핑크다. 위에서 내려다보면 마치 꿈이나 환상 속에 존재하는 것 같다. 호수의 핑크빛은 우리에게 보통 자연으로 여겨지는 색이 아니다. 마치 인공적인 오염 물질로 염색한 듯 부자연스러워 보인다. 차분한 자연의 색 속에서 홀로 튄다. 풍경에 핑크 페인트를 대량으로 엎지른 듯. 그러나 이 핑크 호수는 분명 자연적으로 발생했다.

대부분의 핑크 호수는 색 외에도 공통점이 있다. 모두 소금기가 극도로 많아 바다보다도 염도가 훨씬 높다. 보통 기온이 높은 곳에 있기 때문에 물이 빠른 속도로 증발해 염분이 농축된 것이다. 높은 염도와 열 탓에 생물이 살기 어려운 환경이다. 그래서 보통 플랑크톤이나 미세조류처럼 크기가 아주 작고 염분을 잘 견디는 생물만 번식한다. 이런 미생물은 색소의 일종인 카로티노이드를 많이 생성하며, 이 색소는 강한 빛에서 보호하는 방어막 역할을 한다. 카로티노이드 막을 치면 미생물이 핑크빛으로 변하는 효과가 있다. 이렇게 카로티노이드를 생성하는 미생물이 많이 번식해 수중 밀도가 높아지면, 호수 색이 변해 장관을 이룬다.

이런 호수는 물만 핑크로 변하는 건 아니다. 지구상에서 가장 유명한 핑크 동물, 플라밍고가 서식하기도 한다. 핑크 호수에 핑크 새가 서식하는 현상은 우연도, 색의 아름다운 조화만도 아니다. 플라밍고 깃털을 핑크로 만든 원리는 호수의 물이 핑크로 변한 원인과 같다. 핑크 호수에 사는 미생물을 플라밍고가 먹고, 미생물의 작용으로 깃털이 핑크로 변한 것이다.

다음은 지구상에서 매우 진한 핑크 호수다.

힐리어 호수, 오스트레일리아 서부

이 호수의 색은 1년 내내 선명한 풍선껌 색이다. 위에서 봤을 때 가장 선명해서 헬리콥터를 타고 감상하는 관광 상품도 있다. 하지만 바로 코앞에서 봐도 여전히 선명한 핑크다. 심지어 호수 물을 떠서 유리잔에 담아도 핑크로 보인다.

라스 살리나스 데 토레비에하, 스페인 발렌시아

플라밍고 번식기에 수천 마리가 서식하기도 하는 토레비에하 호수는 염도에 따라 연한 핑크부터 보라에 가까운 어두운 핑크까지 다양한 색으로 변한다. 소금기가 많아 수영하러 들어가면 몸이 위로 떠올라, 전혀 힘들이지 않고 핑크 물결 위에 자연스럽게 둥둥 떠다닐 수 있다.

라구나 로사, 멕시코 라스 콜로라다스

작은 어촌인 라스 콜로라다스에는 거대한 소금 공장이 있다. 소금은 여러 인공 호수를 이용해 생산한다. 그중 하나가 라구나 로사다. 이곳 수중 환경이 우연찮게 핑크 색소를 생성하는 미생물에게 최적의 서식지가 되었다. 해가 높이 떴을 때 호수 색이 가장 선명한 핑크를 띤다. 호수 주위에는 소금이 높이 쌓여 있고, 플라밍고가 호숫가를 활보한다.

레트바 호수, 세네갈

레트바 호수는 계절마다 색의 선명도가 달라지지만 소금기만은 항상 높다. 지역 주민에게 소금 공급원이었다. 주민들은 소금을 채취할 때 호수 바닥에 쌓인 소금

을 양동이로 퍼 올렸다. 물의 염도가 너무 높아 피부에 상처가 날 수 있기 때문에, 소금을 채취하러 들어가는 사람들은 피부에 시어버터*를 발라 보호막을 만들었다.

나트론 호수, 탄자니아

자, 이곳은 시어버터를 아무리 발라도 몸을 보호할 수 없는 호수다. 나트론 호수는 소금뿐 아니라 탄산수소나트륨 함량이 높아 피부를 부식시키는 성질이 강하고, 물의 온도 또한 섭씨 60도까지 오른다. 호수에 빠진 동물들은 석회화되어 미라처럼 굳어버린다. 이처럼 생물이 살기 힘든 조건에도 불구하고, 호수에 플라밍고는 아직 서식한다. 플라밍고의 몸은 이런 열악한 조건을 견딜 수 있도록 적응했다. 예쁜 곳에 살기 위해서 어떻게든 적응한 게 틀림없다.

더스티로즈 호수, 캐나다 브리티시컬럼비아

물론 예외 없는 법칙이 없으나 한 예외는 캐나다에서 만날 수 있다. 더스티로즈 호수는 다른 호수 못지않게 핑크다. 하지만 소금기도 없고 핑크 색소를 생성하는 미세조류도 없다. 빙하가 녹은 물로 호수가 생성되어, 빙하에서 씻겨 내려온 광물 입자 때문에 물이 핑크로 보인다. 호수 주변을 에워싼 바위에도 붉은 기운이 살짝 돈다.

● 시어나무 열매에서 추출한 지방 성분. 피부 보습제로 사용

핑크 광물

로도크로사이트
(능망가니즈석, 능망간석)

장미와 같은 붉은색 광물이며 종종 거미줄 모양으로 하얀 줄무늬가 있다. 로도크로사이트rhodochrosite의 rhodos는 고대 그리스어로 '장밋빛'이라는 뜻이다. 아르헨티나에서 대규모로 생산되며 여기서는 간혹 '잉카 장미' 또는 '로사 델 잉카'라고 부른다.

로즈쿼츠
(장미석영, 홍수정)

연한 핑크 수정. 장미석영은 예부터 사랑을 나타냈다. '심장의 보석'이라고 알려지기도 했다.

루비

보통 루비를 빨간 보석이라고 생각하겠지만, 대부분은 사실 푸크시아핑크빛을 띤다. 예부터 진귀한 보석으로 여겼으며, 어떤 문화에서는 착용한 사람을 보호하는 힘이 있다고 믿었다. 미얀마의 고대 전설에 따르면 전사들이 몸속에 루비를 넣으면 전투마다 백전백승하고, 유럽 중세에는 루비를 몸에 지니면 위험을 경고해준다고 믿었다. 위험한 상황에서는 검게 변하고 다시 안전해지면 핑크로 되돌아온다고 생각했다.

핑크 다이아몬드

다이아몬드가 여성의 가장 친한 친구라면, 그리고 특히 핑크를 좋아한다면, 핑크 다이아몬드야말로 가장 여성 친화적인 보석이 틀림없다. 이 핑크빛은 다이아몬드가 형성될 당시 보통 다이아몬드보다 더 큰 고압을 견뎌야 만들어진다고 한다. 핑크가 짙을수록 다이아몬드의 값어치도 높다.

가닛 (석류석)

가닛은 보통 어두운 빨강이지만 빛을 투과시키면 뚜렷한 핑크로 빛난다. 가닛의 이름은 라틴어 '씨앗'에서 유래했다. 색이나 모양이 가닛과 거의 똑같은 석류 씨에서 착안했을 것이다.

옥수

옥수는 색과 무늬가 다양해 오닉스, 마노, 벽옥 등으로 나뉜다. 그중 핑크 종류는 대부분 연하고 반투명하며, 마노와 비슷한 줄무늬가 있다.

스피넬(첨정석)

스피넬 중 핑크와 빨강 종류는 루비와
매우 비슷하게 생겼고, 오랜 세월 루비
로 여겨졌다. 영국 왕실 보석 중 하나인
티무르 루비를 19세기 중반까지 루비
로 굳게 믿었으나, 후대에 스피넬로 밝
혀졌다. 루비와 스피넬은 외관상 식별
하기 어렵지만 밀도와 강도, 굴절률에
서 미세한 차이를 보인다.

탤크(활석)

지구상에서 가장 경도가 약한 광
물. 어떤 광물로도 표면이 긁힌다.
활석은 보통 흰색이지만 핑크도 있
다. 탤크는 베이비파우더의 주성분
이고, 아이섀도나 블러셔처럼 화장
품에도 많이 쓰인다.

핑크 암염

쉽게 돌소금이라고 부르기도 한다. 음식
에 뿌리는 소금의 가장 원초적인 형태다.
결정 구조가 정육면체나 정육면체의 집
합이다. 핑크로 보이는 이유는 결정 속
불순물 때문이다.

형석

이름fluorite에 '형광성fluorescence'이라는
의미가 있고, 자외선 불빛을 비추면
형광색을 낸다. 색은 다양하지만, 그
중 핑크는 드문 편이다.

레피돌라이트
(홍운모, 인운모, 리티아운모)

작은 결정이 비늘처럼 층층이 쌓인 모양이며 잘 벗겨진다. 레피돌라이트는 쪼갰을 때 얇은 판이 여러 겹 겹친 모양이 꼭 책을 펼친 모양을 닮아 '결정 책'이라고도 한다.

투르말린 (전기석)

보통 검정부터 녹색, 핑크까지 다양한 색으로 형성된다. 어떤 때는 한곳에 두 가지 색이 동시에 나타나고, 색이 녹색에서 핑크로 점차 변하면 '수박 투르말린'이 되기도 한다. 투르말린은 가열하거나 문지르면 자성이 생기는 초전과 압전 성질이 있다. 양끝이 극성을 띠어 작은 입자나 종이를 끌어당길 수 있다.

로도나이트 (장미휘석)

진한 핑크 광물로서 종종 진한 녹색이나 검은색이 들어 있기도 하다. 공기 중에 노출되면 검정이나 갈색으로 변색되기도 한다. 사람들은 로도나이트가 심장의 건강을 회복하고, 마음의 고통을 치료하는 데 도움을 준다고 믿었다.

살색으로서 핑크

'누드'는 이제 독립적인 색이름이 되었다. 누드에도 다양한 색조 변화가 있지만 기본은 연하고 채도가 낮은 베이지핑크다. 패션계에서는 누드를 중간색이자 중립적인 색으로 여기지만, 누드라는 이름은 중립과 거리가 멀다. 이 핑크 색조는 대체 누구의 살색이란 말인가? 살색이 이와 다른 사람은 어떻게 되는가?

2009년 미셸 오바마는 공식 만찬에 핑크빛 베이지 의상을 입었고, 미국 AP통신은 영부인의 드레스 색을 '살색'이라고 보도했다. 물론 의상 색은 영부인의 피부색과 전혀 달랐다. 그 밖에도 의료용 붕대나 소모품부터, 스타킹, 속옷, 페인트까지 누드나 살색이라는 이름이 널리 쓰인다. 이런 명칭은 흰 살결이 피부색의 기본이라는 사회 인식을 계속 강화한다. 하얀 피부색을 중립으로 보는 시각 때문에 다른 모든 피부색이 외면당하고, 웃지 못할 상황이 벌어지기도 한다.

피부색에 대해 전부터 문제 제기를 하는 사람들이 있었고, 이런 행동이 때로는 변화를 이끌기도 했다. 문구 회사 크레욜라Crayola는 수십 년 동안 베이지핑크 크레용을 '살색'이라는 이름으로 판매했다. 1962년 한 사회학자가 어린이들 사이에서 피부색이 크레용 색과 다른 친구들을 놀리는 현상을 관찰했다. 사회학자는 이 사실을 크레욜라에 알렸고, 크레욜라는 곧바로 색이름을 '복숭아색'으로 바꿨다. 반세기도 더 된 사건이다. 하지만 아직도 문제의식 없이 제품을 판매하는 기업이 많다. 주변 미술용품점을 둘러보면 어디든지 '살색'이라고 이름 붙인 분홍빛 물감이나 색연필이 있다. 어느 패션 브랜드든지 웹사이트에서 '누드'를 검색하면 다양한 핑크 베이지색 제품을 볼 수 있다. 흰 피부색이 표준이라는 인

식이 이미 깊숙이 자리 잡아, 기업도 살색이나 누드가 그저 색이름인 것처럼 취급하는 것이다. 보통 빨강, 파랑, 녹색이라는 이름은 뜻이 정해져 있다. 하지만 피부색은 끝없이 다양하다. 결코 한 가지 색으로 압축할 수 없고, 해서도 안 된다.

핑크와 단맛

'색채미각'은 공감각의 일종으로, 어떤 맛을 느낄 때 특정한 색을 떠올리게 하는 감각이다. 1891년 프랑스 신경과 전문의 조제프 쥘 데제린Joseph Jules Dejerine이 처음 사용했다. 색채미각을 느끼는 사람은 어떤 맛을 보면 아주 선명한 색을 떠올리고, 언제나 같은 맛에 같은 색을 느낀다. 공감각 중에도 색채미각을 경험하는 사람은 극히 드물지만, 일반인이라고 해서 색과 맛을 완전히 별개로 느끼는 것은 아니다.

우리는 대부분 음식이 어떻게 보이느냐에 따라 다른 맛을 느끼며, 그중 색의 영향을 특히 많이 받는다. 먹으려는 음식이 예상과 다른 색을 띤다면 맛을 인식하지 못하거나 아예 맛이 이상하다고 느낄 수 있다. 인간은 음식을 눈으로 보지 못하면 맛을 잘 구별하지 못한다고 한다. 1980년 한 실험에서는 참가자가 오렌지 맛 음료를 알아볼 수 있는지 조사했다. 눈을 가린 집단은 맛을 알아본 사람이 다섯 명 중 한 명꼴인 반면, 음료의 색을 본 집단은 전원이 오렌지 맛을 느꼈다. 한편 라임 맛 음료를 주황색으로 바꾸자 참가자 중 절반 이상이 오렌지 맛이라고 답했다. 다른 실험에서는 음식이 담긴 접시나 포장 재료 색만 바꿔도 맛을 다르게 느끼는 결과가 나왔다.

핑크는 유난히 맛과 강하게 연결되어 있다. 많은 이들이 핑크에서 자연스럽게 장미 향을 떠올릴 뿐 아니라 단맛에서 핑크를 연상한다. 이 과정이 너무 자연스러워 이제는 핑크가 가벼운 단맛을 대표하는 색이 되었다. 사탕이나 디저트 종류에는 핑크가 매우 많다. 풍선껌과 솜사탕, 마시멜로와 딸기 맛 아이스크림, 웨이퍼

과자와 마카롱에다가 만화 「심슨 가족」에 나오는 유명한 핑크 도넛도 있다. 케이크나 사탕 진열대에 가장 많이 보이는 색이 핑크일 것이다. 핑크와 초록 사탕을 받아 들고 어느 쪽이 더 달콤한지 알아맞혀야 한다면 어느 사탕을 고르겠는가? 연구 결과, 모든 조건이 똑같고 색만 다른 사탕을 비교했을 때 빨강과 핑크 사탕을 다른 색 사탕보다 평균 10퍼센트 더 달게 느꼈다고 한다. 제조법, 향, 설탕 함량까지 같았지만 색 때문에 단맛이 강하게 느껴진 것이다.

핑크와 단맛의 연결고리는 자연에서 찾을 수 있다. 핑크와 빨강은 수박, 딸기, 산딸기, 체리 같은 과일에서 잘 볼 수 있다. 빨강 계열 과일은 대부분 신맛이 가장 적다. 그래서 부드럽고 친숙한 맛과 연결 짓는 듯하다. 또 과일이 익을수록 붉은빛을 띠고, 덜 익었거나 상했을 때는 다른 색을 띠기 때문에 우리는 빨강이나 핑크를 볼 때 잘 익어서 달다고 생각한다. 반대 경우도 마찬가지다. 핑크 때문에 단맛을 더 진하게 느끼지만, 단맛 나는 음식은 핑크라고 느끼기도 한다. 여러 연구 결과 매우 보편적인 현상이다. 단맛에 어울리는 색을 선택하라는 설문에서 응답자들은 거의 대부분 핑크를 선택했다.

라이프세이버스나 스타버스트 같은 인기 사탕은 다양한 색 사탕을 한 포장에 섞어 판매하지만 가장 인기가 좋은 건 핑크나 빨강이다. 인기가 좋아 제조사들이 빨강이나 핑크만 든 제품을 출시하기 시작했을 정도다. 음식이나 음료에는 종종 핑크 색소를 넣어 식욕을 돋우고 판매를 촉진하기도 한다. 오래전부터 핑크 색소로 쓰인 카민Carmine 염료는 연지벌레라는 곤충을 잘게 부숴 채취한다. 남아메리카 대륙과 멕시코, 미국 남서부에 서식하는 연지벌레는 포식자를 쫓아버리기 위해 카민산을 생성한다. 카민산을 채취하면 진한 빨강 색소를 만들거나 희석해 핑크 색소로 사용할 수 있다(연지벌레 약 7만 마리를 잡아야 염료 500그램을 얻을 수 있다). 곤충을 먹는 것에 대해 항의하는 소비자도 있었기 때문에 요즘은 핑크 색

소를 대부분 인공적으로 합성한다. 그중 가장 자주 쓰이는 인공 색소는 '에리트로신'이라는 '적색 3호'와 '알루라 적색 40호'다. 이름에 인공적인 느낌도 나지만 달콤하다는 뜻도 담겼다. 이름 속 '장밋빛rosy: Erythrosine의 rosi'이나 '매혹적인al-luring: Allura에서 비롯'이라는 뜻이 우리 식욕을 자극한다. 이렇게 사탕 제조업체에 색소를 홍보하고, 제조업체는 그 색을 이용해 제품을 광고한다. 재미있지 않은가!

핑크에 대한 생각

리앤 섀프턴

일러스트레이터, 작가

마침 제가 핑크를 무척 좋아해요. 가능하다면 자주 입죠. 그리고 보니 바로 어제 연한 핑크 정장 재킷을 입었네요. 제 시골집 문과 창문 테두리를 핑크로 칠하기도 했어요. 가장 아름다우면서도 가장 복잡다단한 색인 것 같아요. 핑크는 무언가를 암시할 때도 많이 쓰여요. 그래서 맥락을 바꿔버리면 오히려 충격을 주거나 논란을 일으킬 수 있죠. 저는 풍선껌 계열보다는 갈색에 가까운 따뜻한 핑크 계열을 좋아하는 편이에요.

핑크 자동차

핑크는 자동차 외장 기본색은 아니기 때문에, 요즘도 핑크 자동차는 매우 드물다. 하지만 대중의 기억에 남은 유명한 핑크 자동차는 몇 대 있다. 핑크 자동차가 눈에 띄기 시작한 시기는 1950년대다. 제2차 세계대전 후 낙관주의가 힘을 얻을 무렵, 갑자기 화려한 자동차들이 마치 '나를 좀 봐, 드디어 해냈어!'라고 소리 지르듯 거리를 주행했다. 요즘은 그 시절만큼 핑크 자동차를 특이하게 보지는 않지만, 눈부신 핑크를 타고 다니는 일은 의도가 무엇이든 여전히 강한 인상을 준다.

다음은 아주 유명한 핑크 자동차들이다.

메리 케이의 핑크 캐딜락

메리 케이 애시는 1963년 자신의 이름을 딴 화장품 회사를 설립했다. 당시 미국 여성은 자기 일이나 돈에 대해 스스로 결정할 권리가 없었다. 남편의 서명 없이 신용카드조차 신청할 수 없었다. 창업 당시부터 오늘날까지 메리 케이 화장품은 여성이 자기 힘으로 꿈을 이룰 수 있다는 생각을 판매한다. 메리 케이에서 일하는 여성 판매원들은 개별 사업자들이므로 몇 시간을 일하든, 화장품을 얼마나 많이 팔든, 그 결과 돈을 얼마나 많이 벌든 스스로에게 달렸다.

메리 케이 제품은 연한 핑크로 포장한다. 여성 판매원들이 승진을 할 때마다 판매 복장(대부분 정장 재킷이나 스커트)도 한 단계 달라진다. 판매 목표를 달성할 때마다 보상으로 장신구나 보석을 받기도 한다. 보통 한 해에 10만 달러 이상의 매출을 올린 가장 상위 판매업자는 유명한 메리 케이 핑크 캐딜락을 받는다. 첫 캐딜락은 1968년 구입했다. 메리 케이 애시는 자동차 판매업자에게 콤팩트에 담긴 블러셔 색을 보여주며 자동차 색으로 맞춰달라고 했고, 판매업자는 그대로 했다. 은은하고 진주 같은 광택이 살짝 도는 핑크는 눈길을 끌면서도 지나치게 요란하지 않다.

엘비스 프레슬리의 핑크 캐딜락

'제왕'이 타는 차는 역시 대단했다. 엘비스 프레슬리는 핑크 캐딜락을 연이어 두 번이나 구입했다. 첫 차는 1954년에 구입했으나 몇 달 지나지 않아 불에 타버렸 다(원인은 부주의가 아닌 브레이크 고장). 그 차를 너무 좋아해서 엘비스는 한 대를 더 구입했다. 캐딜락 플리트우드 60으로, 파란 차체에 검정 지붕 모델이다. 구입 하자마자 바로 핑크로 칠했고, 도색업자는 엘비스 전용으로 제조한 이 색을 '엘 비스 장미'라고 이름 붙였다. 핑크 캐딜락은 사랑스러우면서도 현란하고, 기존 체제를 무시하면서 순진한 척하는 이미지로 1950년대 로큰롤의 상징이 되었다. 감동적이게도 엘비스는 이 차를 어머니 글래디스에게 선물했다. 어머니 소유가 된 후에도 핑크 차는 로큰롤의 세계에서 변함없이 통했다.

바비 인형의 핑크 자동차들

바비 이름을 딴 색이름은 상표 등록까지 되어 있다. 이 색으로 바비의 수많은 소지품을 화려하게 장식했다. 그중 첫눈에 알아볼 수 있는 물건은 자동차다. 바비를 대표하는 차는 한 대만 있는 건 아니다. 바비 자동차 군단이라고 할 만큼 여러 대가 있다. 바비의 첫 차 오스틴 힐리 로드스터는 1962년 처음 출시되었고, 색은 새먼핑크였다. 그 후 바비는 지프, 캠핑카, 미니밴, 리무진, 버기카* 종류와 폴크스바겐 비틀, 코르벳, 57년형 셰비, 바비 전용 '드림벳'** 같은 개별 모델도 수집했다. 바비의 자동차라고 해서 전부 핑크였던 건 아니고, 연한 하늘색 그리고 보라색 자동차 두 대와 노란색 캠핑카 한 대도 있다. 하지만 나머지 거의 대부분은 고유의 강렬한 바비핑크 빛깔이다. 바비가 컨버터블을 유난히 좋아한 데는 현실적인 이유가 있다. 지붕이 없어야 인형을 좌석에 앉히기 편하기 때문이다. 하지만 컨버터블은 바비 특유의 라이프 스타일에도 딱 맞는다. 맑은 날엔 머리카락이 바람에 날리면서 바비에게 다시 한번 시선이 집중된다. 핑크 자동차 덕분에.

- dune buggy: 모래밭 주행용 소형차
•• Dreamvette: 꿈(dream)과 코르벳(Corvette)의 합성어

레이디 퍼넬러피의 패브 원

영국 TV 드라마 「선더버즈Thunderbirds」는 1960년대부터 오랫동안 인기를 누렸다

(66개국에 방송, 아직도 세계 곳곳에서 종종 재방송됨). 극 중 가장 눈에 띄는 인물은 범

죄를 소탕하는 귀족적인 수사관 레이디 퍼넬러피다. 금발 머리의 화려한 슈퍼모

델이자 패션 아이콘으로, 늘 상류사회 파티의 주요 손님에다가 (누구나 한 번쯤 해

본) 비밀 요원이다. 특히 레이디 퍼넬러피가 타는 '패브 원FAB 1'이라는 번호판을

단 자동차가 유명하다. 롤스로이스를 개조한 이 차는 바퀴가 여섯 개에 기관총

과 차량 연결 갈고리를 장착했고, 물 위를 달릴 수도 있으며, 지붕과 전면은 둥근

방탄유리로 되어 있다. 외장 색은 물론 핑크, 그것도 선명한 풍선껌핑크다.

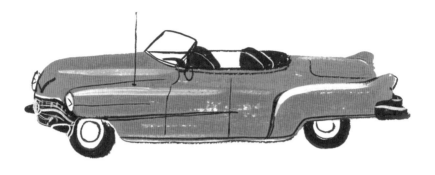

슈거 레이 로빈슨의 핑크 캐딜락

세계적인 복싱선수 슈거 레이 로빈슨은 사람들의 시선을 끄는 차를 원했다. 슈거 레이는 1950년, 캐딜락 엘도라도 컨버터블을 구입해 완전히 새로 도색했다. 주문한 색상이 그냥 핑크가 아닌 '플라밍고' 색이라고 고집했는데, 색이 너무 튀어서 캐딜락 판매지점 주인이 장난 주문인지 다시 확인할 정도였다. 눈부신 자줏빛 푸크시아핑크로서 이 차는 슈거 레이의 트레이드마크로 자리 잡았다. 차는 슈거 레이의 성공을 과시하기도 했지만, 희망을 나타내기도 했다. 뉴욕 할렘가 빈민촌 출신도 이토록 멋진 차를 탈 정도로 성공할 수 있다는 증거였으니, 동네 주민들은 이 차를 구경하기 위해 몰려들었다. 슈거 레이가 해냈다면, 누구든 할 수 있다는 성공의 상징이었다.

위장용 핑크

보통 예상치 못한 물건을 핑크로 칠하면 주의를 끌기 마련이다. 핑크는 시선을 사로잡는다. 자동차나 머리카락이나 강아지 털이나 의상을 핑크로 고르는 사람이라면 눈에 띄는 걸 개의치 않을 것이다. 하지만 반대 목적으로 핑크를 사용한 역사도 있다. 은폐하기 위해서다. 상황에 딱 맞는 색조를 쓴다면 핑크로도 감쪽같이 숨길 수 있다.

제2차 세계대전 동안 영국 해군은 독일 공군과 잠수함의 공격으로 함정을 계속 잃고 있었다. 해군 함정은 군사작전에 중요할 뿐 아니라 섬나라인 영국이 핵심 물자를 공급받는 유일한 통로였다. 배를 살릴 방법이 필요했다. 1940년, 해군 제독이자 제1대 버마의 마운트배튼 백작인 루이스 프랜시스 앨버트 빅터 니컬러스 마운트배튼(마운트배튼 경으로 알려짐)은 묘안을 냈다. 위장술을 개선한다면 적군의 탐지나 공격을 피할 수 있다는 생각이었다. 배는 주로 동틀 녘과 해질 녘의 공격에 가장 취약했다. 육중한 회색 선체가 연분홍 하늘에 대비되어 가장 뚜렷이 보였기 때문이다. 마운트배튼은 이 시각 하늘의 장밋빛에 맞춰 회색빛 도는 핑크를 개발했다. 하늘과 바다색에 배를 숨겨 하루 중 가장 위험천만한 시간을 넘기려 한 것이다.

이 핑크는 소량의 베니션레드에 회색을 섞어 만든다. 약간 칙칙하고 특이한 색이지만 널리 퍼졌다. 곧 이 색으로 전 함대를 칠했고 다른 함대도 따라 했다. 이 색은 마운트배튼 핑크로 통했다. 새로운 색의 효과에 대해 소문이 퍼져 함정이 전혀 보이지 않을 정도였다거나 적의 공격을 기적적으로 피했다는 일화가 돌

았다. 군인들이 이 효과를 열렬히 믿은 듯하다. 그럼에도 이 색은 오래가지 못했다. 1942년까지 단계적으로 함정마다 색을 제거했다. 쉽게 짐작하겠지만, 핑크가 효과를 발휘하는 시간이 너무 짧았기 때문이다. 동틀 녘과 해 질 녘을 제외하면 핑크 함정들은 주변 색과 극명한 대비를 이뤄 명중하기 쉬운 거대한 핑크 표적이 되었다.

비슷한 위장술이 제2차 세계대전 중에 영국 공군 스핏파이어 전투기에 적용되었다. 전투기들은 적군 위치와 움직임에 대한 정보를 수집하기 위해 정찰을 나가 사진을 촬영했다. 정찰기들은 적군 바로 위로 비행해야 했고, 공격에 취약했다. 군용기는 대부분 진회색이나 녹색 계열이어서 공중에 있을 때 쉽게 눈에 띄었다. 대낮의 밝은 빛 속에서 검은 점으로 보였다. 이렇게 지상에서 올려다볼 때 노출을 피하기 위해 어떤 전투기는 핑크로 칠했다. 마운트배튼의 핑크 함정과 비슷한 논리였다. 동틀 녘과 해 질 녘 하늘에 쉽게 숨어들 수 있기 때문이었다. 구름 속으로 완전히 사라지는 효과를 위해 전투기는 해군 함정보다 훨씬 옅게 칠했다.

새로 칠한 핑크 전투기는 구름 바로 아래 붙어 날아가도 지상에서는 절대로 볼 수 없었다. 문제는 마운트배튼 핑크도 그랬듯, 구름이 걷히거나 공중의 다른 전투기에서 볼 때 발생했다. 파란 하늘이나 녹색 땅 배경에 핑크 전투기가 뚜렷이 대비되어 보였기 때문이다.

결국 핑크 위장 색은 특수한 상황에서만 효과를 발휘하고, 운이 따르지 않으면 대형 핑크 과녁을 칠하는 꼴이 된다.

드러그스토어

2018년 4월 9일, 뉴욕 브루클린.

드러그스토어에 있는 핑크 물품을 모두 모아 목록을 만든다면, 핑크와 핑크가 아닌 물품을 보면서 무엇을 파악할 수 있을까?

핑크 제품에는 모두 꽃향기가 난다.
봄 향과 벚꽃, 석류, 라벤더,
재스민 향이 있다.

다양한 브랜드의 다양한 세제가 있었
다. 세탁용, 다목적용, 주방용, 욕실용
세제 등과 일회용 물걸레까지.

네 개들이 행주 한 묶음

거대한 헤어스프레이 캔
여러 개

다양한 샴푸, 컨디셔너, 무스,
헤어마스크, 헤어오일

욕실용 세정제에
'긁으면 향이 나요'라는 스티커가
붙어 있다. 세정제로는 특이한
제품 소개 방법이라고 생각했다.

1~3세 아기용 기저귀.
대충 그 나이부터 성별에 따라
핑크 선호도가 나뉘는 듯하다.

'벚꽃 꿀' 향의 나무 모양 방향제

형광핑크 흡착식
목욕용품 함

알레르기 약, 요로 감염 약, 위장약　　　거의 모든 종류의 핸드워시　　　칫솔 몇 개

샤워 퍼프
(이 제품은 핑크밖에 없었음)

주로 과일 향의 사탕들

어느 브랜드의
'민감성' 치약

임신 테스트기 상자 전부 다양한 화장품 매니큐어

여성용품. 핑크가 거의 모든 제품에
조금씩은 사용되었고
두어 종류만
바탕색에 사용되었다.

디오더런트 한 종류.
여성용 제품은
대부분 연한 하늘색이다.

다양한 네일 스티커.
겉 포장이나 손톱이 핑크.

핑크 펄 지우개

크기: $6.50\,cm \times 2.54\,cm \times 1.12\,cm$

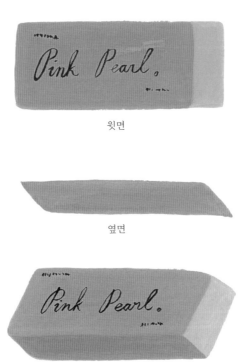

윗면

옆면

4분의 3면

핑크 지우개는 오늘날 여러 종류가 있지만, 미국에서 널리 사용하는 노란 연필처럼 연필 끝에 달린 핑크 지우개가 문구의 표준처럼 되었다. 하지만 원조는 핑크 펄 지우개다. 이 지우개가 핑크를 띠는 이유는 이탈리아산 화산재인 핑크 부석이 '특별 주요 성분'이기 때문이다. 부석을 고무와 기름, 유황과 섞어 정사각형처럼

생긴 마름모꼴을 만들면 미국인이 좋아하고 친근히 여기는 말랑말랑한 핑크 지우개가 된다.

핑크 펄 지우개는 처음에 에버하르트 파버 기업이 1916년 '펄' 연필에 맞춰 판매하기 시작했다. 마침 운 좋게 미국에 의무교육 법안이 연이어 통과되는 시기에, 핑크 펄 지우개는 미국 교실에서 가장 중요한 준비물이 되었다. 핑크 펄 지우개가 아이들에게 왜 인기였는지는 어렵지 않게 알아맞힐 수 있다. 둥근 모서리에 사탕 색깔이 꼭 맛있는 간식 같아 아이들이 갖고 싶어 했기 때문이다.

뉴욕 브루클린 그린포인트에는 에버하르트 파버의 오래된 연필 공장이 있지만, 수십 년 전부터 생산하지는 않는다. 지금은 이곳에 예술가 작업실이 모여 있다. 우연이지만 내 작업실도 있다. 이 책을 집필하는 동안에도 '과거의 핑크 펄 유령들'*이 공간을 가득 채웠다.

핑크 펄 지우개는 희망을 주는 중요한 상징이다. 누구나 실수를 해도 수정할 수 있다는 약속을 하듯 이 지우개에서 미국인은 어린 시절을 떠올린다. 잘못했을 때 아슬아슬하게 벌 받는 것을 모면한 일이나 숙제를 망쳤다가 간신히 고친 일을. 어른에게는 이 지우개가 책상 서랍 속 작은 희망의 빛이자, 검정과 회색과 은색 물건 틈을 비집고 친절한 얼굴을 빼꼼히 내미는 작은 불꽃이다. 지울 때 나오는 얇은 고무 가닥이 핑크라 더 예쁘고 옷에 묻었을 때도 왠지 덜 거슬리는 것 같다. 새 핑크 지우개를 손에 쥐면 잠시라도 마음이 편안해지지 않고는 못 배길 것이다.

• 찰스 디킨스의 『크리스마스 캐럴』(1843)에 등장하는 '과거의 크리스마스 유령'을 응용

로코코 핑크

로코코는 18세기 프랑스에서 유래한 장식적인 예술 양식으로, 발랄하고 감성적인 분위기와 부드러운 색조, 우아한 곡선, 정교한 장식이 특징이다. 핑크와 완벽하게 어울리는 분위기다. 조가비 빛깔의 섬세한 셸핑크가 고급 의상과 궁전 실내 장식, 도자기, 가구를 꾸몄다. 로코코 예술 스타일을 닮은 핑크도 가볍고 퇴폐적이며 관능적이었다. 궁정 사교계는 향락과 막대한 부의 상징인 셸핑크를 두 팔 들어 반겼다.

이 시대의 매우 유명한 유화 작품 대부분도 핑크가 주조를 이룬다. 인물의 볼과 입술에 핑크 홍조, 아기 천사의 장밋빛 피부, 호화로운 핑크 실크, 심지어 작품에도 장밋빛이 도는 듯하다.

이 시대에는 남녀 모두 핑크를 즐겨 입었다. 핑크가 관능과 여성스러움을 나타내기는 했지만, 성별을 엄격하게 구별하지는 않았기 때문이다. 당시 일부 사람들은 핑크의 유행을 못마땅해하며 핑크를 '약한' 색이라거나 '진지하지 못한' 색이라고 폄하했다. 핑크를 깎아내리면서 그래도 유행하는 이유는 순전히 여성의 변덕스러운 취향 탓이라고 주장했다. 이토록 호되게 비판한 데는 루이 15세의 정부이자 프랑스 궁정 사교계를 주도했던 마담 퐁파두르 영향도 있었을 것이다. 퐁파두르가 핑크를 좋아한 사실은 잘 알려져 있다. 퐁파두르는 예술계의 적극적인 후원자로서 당대 최고의 화가들에게 초상화를 의뢰했다. 로코코 미술을 대표하는 화가 프랑수아 부셰도 초상화를 여러 점 그렸는데, 마담 퐁파두르는 거의 모든 작품마다 핑크를 입거나 장식하고 등장한다. 1756년 초상화에서는 녹색 의

상을 입었지만, 핑크 리본과 장미 봉오리를 장식하고 목에 커다란 핑크 리본을 맸다. 1759년 초상화에서는 레이스와 러플 장식이 풍성하게 달린 우아한 셸핑크 드레스를 입고 눈부신 자태를 뽐낸다. 핑크는 세련된 사교계를 나타냈고, 무엇보다 마담 퐁파두르를 대표하는 색이 되었다. 프랑스에서는 마담 퐁파두르 이름을 딴 로즈퐁파두르 색이 아예 일상어가 될 정도였다. 한 여성의 취향이든 아니든 핑크의 유행은 강력했다. 그 시대의 흔적이 지금도 유럽 곳곳에 남아 있다.

이 시대 가장 유명한 미술 작품은 장 오노레 프라고나르의 「그네」(1767)로 당시 분위기를 단적으로 나타낸다. 작품 속 젊은 여인은 풍성한 핑크 드레스와 구두, 모자까지 두른 화려한 옷차림으로 정원에서 나무에 묶인 그네를 즐겁게 타고 있다. 앙증맞은 구두 한 짝이 날아올라 공중에 있다. 여인의 바로 아래, 수풀에 반쯤 가려 있던 젊은 남성은 펄럭이는 속치마 자락을 보자, 얼굴색이 드레스 색이 되어 붉어진다. 작품에 여성스러운 발랄함과 상류사회의 경쾌한 분위기, 성적인 전율이 은근히 흐른다. 그들이 그네를 타고 놀면서 시선을 주고받는 것 말고는 달리 할 일이 있었을까? 어쩌면 이 직후 프랑스 혁명의 발생은 당연한 결과인지 모른다.

핑주

일러스트레이터

핑크는 참 작업하기 어려운 색이에요. 안전해 보이지만, 꼭 그런 건 아니거든요. 사실은 굉장히 함축적인 색이에요. 여성스러움과의 관계는 물론 알죠. 하지만 여성성과 아무 상관 없는 방식으로 사용되는 모습을 보았을 때 항상 기분이 좋아요. 핑크가 '있어야 할 곳'에 있을 때보다 어울리지 않는 곳에서 발견할 때죠.

우리가 습관적으로 색과 연결 짓는 것들을 저는 그대로 받아들이지 않아요. 시각 작품을 만드는 사람이니, 색을 하나라도 사용할 때는 반드시 이유가 있어야 해요. 핑크처럼 풍성한 의미를 지닌 색은 말할 것도 없죠. 여성과 관련 있는 작업을 할 때는 핑크를 결코 쓰지 않아요. 다른 색으로도 충분히 표현할 수 있거든요. 핑크를 넣으면 오히려 '여성성'의 의미가 좁아지죠. 굳이 핑크와 여성성의 관계를 옹호하거나 연결할 마음은 없어요.

하지만 핑크 덕분에 무겁고 무미건조한 이미지가 부드러워질 수는 있어요. 색은 주변 영향을 받거든요. 핑크를 넣으면 분위기가 부드럽고 유연해지죠. 섬세한 느낌을 주는 색이니 여성성과 연관 지어 활용한다고 볼 수 있지만, 다른 곳에 적용하는 것이죠. 핑크를 사용할 때는 되도록 다른 맥락 안에 넣어보려고 해요.

작업할 때 사람들의 심리적 기대에 장난치는 효과를 즐기는 거예요. 그저 원하는 대로 해주고 싶지는 않아요. 사람들이 '제' 방식대로 사물을 바라봤으면 하거든요.

어린이와 핑크

색으로 성별을 구별하는 경향은 어린 시절에 가장 두드러진다. 옷부터 장난감과 생활용품까지, 아이들은 '여자아이용' 또는 '남자아이용' 물건을 끊임없이 접한다. 아기 때는 잘 모르다가, 자랄수록 사회화되어 아이들끼리 색의 의미를 가르쳐주기도 한다. 대부분의 아이들은 별 거부감 없이 받아들이는 듯하다. 실제로 여자아이들은 대체로 핑크를 좋아하고, 남자아이들은 대부분 핑크를 기피한다. 하지만 이런 성향이 정말 개인 취향 때문일까, 아니면 사회화 영향 때문일까? 아이들은 그 색의 어떤 면을 좋아하거나 싫어하는 걸까? 성장할수록 색을 대하는 감정이 어떻게 달라지는가? 물론 아이마다 전혀 다르다. 다음은 이 주제에 대해 전문가 의견을 직접 들어보겠다. 아이들의 의견을.

어떤 때는 웃기려고 핑크를 입어요. 핑크 옷을 입으면 기분이 좋아지거든요. 약간 눈에 띄기도 하고요. 저한테는 행복이 떠오르는 색이에요.
핑크빛 액션 피겨를 두 개 갖고 있어요. 둘 다 좋아하죠. 스타일이 마음에 들어요. 다른 친구들 몇 명도 비슷한 생각인데요, 그냥 좋아하는 거예요. 어떤 사람은 "그건 좀 이상해"라고 하지만, 우린 아니에요.
— 시오, 10세

핑크는 행복하고 따뜻한 색이에요. 달콤한 사탕 중에 핑크가 많아서 그런 것 같아요. 또 밝은색이기도 해요. 보통은 밝은색을 별로 좋아하지 않아요. 핑크는 참 좋은 색이지만 제가 옷을 고를 때 특별히 선호하지는 않아요. 여자애 같아서 싫어하는 건 아니고 그냥……. 저는 어두운 색이 좋아요.

121

만약 핑크를 입은 남자를 봤다면 꽤 용기 있는 사람이라고 생각했을 것 같아요. 핑크 때문에 많이들 놀릴 테니까요. 하지만 어떤 옷인지도 중요해요. 만약 누가 해변용 핑크 반바지를 입었다면, 별로 놀림받지 않을 것 같아요. 누구든지 자기 옷 색을 마음대로 고를 수 있어야 해요. 좋아하는 것을 입었다고 다른 사람이 뭐라고 하면 안 되죠.

— 패스코, 11세

저는 핑크가 좋아요. 멋진 색이죠. 예쁘고 밝아서 좋아요. 싫은 점은 하나도 없어요. 핑크를 좋아하는 여동생 생각이 나기도 해요.

— 오언, 6세

핑크는 제가 제일 좋아하는 색이에요. 핑크와 반짝이는 옷을 입는 게 좋아요. 길가의 나무까지 전부 핑크빛이었으면 좋겠어요. 핑크를 보면 작고 예쁜 딸기랑 핑크 사탕을 먹는 기분이에요.

— 피오나, 4세

제가 가장 좋아하는 핑크는 핫핑크예요. 가장 재미있고 멋진 색이에요. 한동안 핑크 옷을 많이 입고 다녔어요. 하지만 지금은 아니에요. 지금은 남색이나 검정처럼 어두운색을 주로 좋아해요. 이제는 전부 핑크인 옷은 싫지만 조금씩 핑크가 있는 건 좋아요. 오늘은 목걸이와 양말이 핑크빛이에요. 싫어하는 건 아니고, 좋아하지만 전만큼 많이 입지 않을 뿐이에요.

— 일사, 10세

핑크도 좋아하고 핑크 트럭을 좋아해요. 핑크 자동차도요. 핑크는 전부 좋아요. 핑크를 좋아하지 않은 적은 한 번도 없어요. 핑크와 보라는 예쁜 색이라 좋아해요. 보면 행복한 기분이 들거든요.

— 에이버리, 4세

질문: 핑크를 좋아하나요?

루크: (깔깔거리며) 아뇨.

앨릭스: 아뇨!

루크: 애는 좋아해요!

질문: 핑크를 보면 어떤 기분이 들어요?

루크: 보통 때와 똑같은데요.

앨릭스: 핑크를 보면 '우웩' 같은 기분이 들어요. 싫어하거든요.

루크: 애는 좋아해요!

앨릭스: 절대 아니야!

질문: 핑크 옷을 입고 싶어요?

루크: 아뇨!

앨릭스: 아뇨!

질문: 누가 입으면 좋을까요?

(동시에)

루크: 앨릭스요!

앨릭스: 루크 형이요!

— 앨릭스와 루크 형제, 4세와 5세

124

핑크 세금

만약 여성 전용 제품을 구입한 적이 있다면, '핑크 세금'을 냈을 가능성이 높다. 핑크 세금이란, 여성용 상품의 가격을 전체적으로 높여 동등한 남성용 상품보다 비싸게 판매하는 것이다. 가장 대표적인 사례는 여성용 면도기다. 어느 상점이든 '여성용' 면도기가 거의 똑같이 생긴 '남성용' 면도기에 비해 비쌀 것이다. 둘의 차이라고는 여성용의 핑크와 남성용의 짙은 파랑뿐이다.

'핑크 세금'의 용어에서 '핑크'는 제품 색상이 핑크라는 의미가 아니라(물론 핑크인 경우도 있지만), 제품이나 서비스가 여성이나 여자아이 전용이라는 뜻이다. '여성용'이라는 불멸의 한마디가 붙은 상품에는 핑크 세금 역시 붙어 있을 가능성이 높다. 비싼 이유는 제조나 서비스 원가 상승 때문이 아니다. 사회문화적으로 일상화된 성차별이다. 여성에게 여성성을 상징하는 물건에 대한 추가 요금을 받는 것이다. 이 현상은 의류나 약, 개인용품이나 문구 같은 제품뿐 아니라 미용과 드라이클리닝 같은 서비스에서도 나타난다.

2015년 뉴욕시에서 진행한 연구 결과, 여성과 남성이 동일한 물건을 구입할 때 100번 중 42번은 여성이 더 높은 가격을 지불했다. 여성용 크림이나 디오더런트, 샴푸 등 개인용품은 평균 13퍼센트 비쌌다. 의류 역시 가격이 평균 8퍼센트 높았고, 아동용 장난감이나 액세서리 역시 평균 7퍼센트 비쌌다. 극단적인 경우에는 같은 아동용 킥보드에 색상만 달라도 24.99달러와 49.99달러를 매겼거나 같은 청바지에 남성용은 68달러, 여성용은 88달러를 받았다. 연구 결론을 보면, 이런 식으로 가격을 올리기 때문에 여성이 지출하는 추가 비용은 연간 1300달

러를 넘는다. 남성이 1달러를 벌 때 여성은 고작 78센트를 버는 현실을 생각하면 훨씬 큰 금액이다.

핑크 제품을 살 사람이 없다거나, 시장에서 몰아내자는 주장이 아니다. 여성들도 여성스러운 물건을 마음에 들어 하거나, 기꺼이 돈을 더 지불할 수 있다. 물론 기업들은 이런 소비 성향을 믿고 확연히 비싼 가격으로 판매한다. 하지만 일부 여성이 추가 비용을 지불할 의사가 있더라도, 가격 높이기는 결코 공정한 처사라고 할 수 없다. 왜 여성용 티셔츠가 남성용 티셔츠보다 비싸야 하는가? 이는 시장 전체에 걸쳐 유통업자와 서비스업자들이 만들어내고 있는 구조적인 문제다. 그 결과 여성은 그저 마음에 드는 물건을 갖고 싶단 이유로 적잖은 재정 부담을 떠안을 수 있다. 그렇다면 같은 욕구에 대해 남성은 공짜로 충족하고 있는 거 아닌가.

치오마 에비나마

일러스트레이터

오랜 세월 저는 핑크를 피해 다녔다고 생각했어요. 저를 잘 아는 사람들은 제 색이 파랑, 특히 세룰리안블루, 코발트블루, 인디고블루라고 말할 거예요. 그래도 핑크가 제 인생에서 중요한 역할을 했던 때를 목록으로 전부 정리해 봤어요. 핑크빛 기억이죠. 생각해보니 저는 극심한 변화를 겪을 때마다 핑크를 찾았어요. 실연을 처음 크게 겪은 후 여름 내내 핑크 꽃무늬 원피스를 입고 다녔어요. 또 대학원을 졸업하고 나서 문득, 애인도 없고 무일푼에 제대로 된 침대 프레임조차 없는 현실을 깨달았을 때, 코딱지만 한 제 방을 핑크로 칠했어요. 2년 후 똑같은 핑크로 저의 첫 개인전 전시장 벽을 칠했죠. 제가 현실에 머물지도 못하고, 그렇다고 용기 있게 미지의 세계로 나가지도 못해 얼어붙어 있을 때, 핑크라는 색이 저를 자연스럽게 이끌어줬죠. 이렇게 핑크를 통해 새롭게 시작되기도 하죠. 저는 핑크를 선택할 때 무의식중에 그 색이 저에게 준 생명력을 끌어내려는 것 같아요.

핑크 총

총기 제조사들은 고객을 늘리려는 노력으로 특정 계층을 겨냥한다. 바로 여성과 여자아이를 타깃으로 총을 만든다. 여성에게는 자기방어용 무기로 판매한다. 이때 핑크 페인트 한 방울과 핑크 총집이라면 지갑이 열릴지도 모른다. 아동용 경량 총 역시 여자아이들 마음에 들려는 듯 경쾌한 사탕핑크다. 다음은 미국에서 현재 판매 중인 핑크 총 목록이다.

1 AR15 프리즘 세라코트 핑크

2 루거 LCP .380ACP

3 글록 42 핑크

4 모스버그 702 .22LR 18인치 핑크

5 새비지 래스컬 유스 22LR 핑크

6 ATI GSG 파이어플라이 .22LR 핑크 스레디드 GERG2210TFFP

7 차터 암스 핑크 레이디 .38 Spl

8 AR15 트라이던트 세라코트 핑크

9 레밍턴 870 익스프레스 콤팩트 핑크 캐모 20 GA 21인치

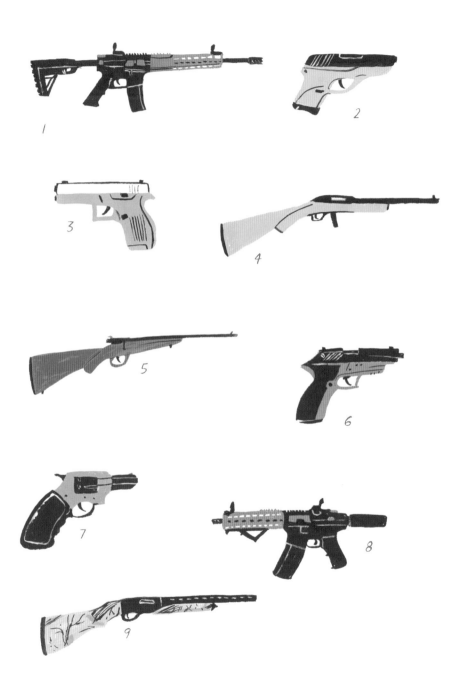

1

2

3

4

5

6

7

8

9

핑크 불꽃

학교 과학 시간에 여러 광물을 태워 밝은색 불꽃을
내는 시범은 늘 인기 있다. 그중 두 가지 광물은 화
려한 핑크 불꽃으로 타올라 온 교실 전체가
'와', '오' 소리를 지를 정도다.

염화칼륨을 태우면 연한 핑크 불꽃이 일어난다.

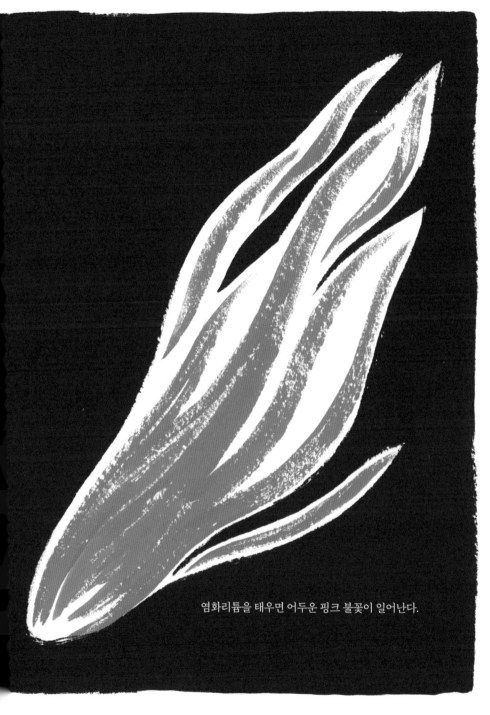

염화리튬을 태우면 어두운 핑크 불꽃이 일어난다.

핑크 동물

플라밍고

플라밍고는 보통 핑크 하면 가장 먼저 떠오르는 생명체다. 몸이 핑크를 띠는 이유는 유전이 아닌 먹이 때문이다. 플라밍고가 먹는 소형 갑각류나 해조류는 카로티노이드가 풍부한데, 그 카로티노이드의 작용으로 핑크 깃털이 난다. 사육 환경에서 따로 카로티노이드 보충제를 먹이지 않으면 색이 빠져버리기도 한다.

핑크 병코돌고래

드문 경우지만 병코돌고래 중에 피부가 핑크인 것도 있다. 유명한 알비노 돌고래 '핑키'는 2007년부터 루이지애나주에서 눈에 자주 띄고, 팬도 많이 거느리고 있다. 선명한 풍선껌핑크인 핑키가 회청색 물 위로 올라오면 마치 다른 세계에 온 것처럼 아름답다.

아홀로틀

멕시코 중부의 호수 두 곳에서만 서식하는 아홀로틀(멕시코 도롱뇽이라고도 한다)은 매우 독특한 양서류 동물이다. 얼굴에 호감 넘치는 미소를 짓는 것처럼 보이기도 한다. 몸을 재생하는 능력이 대단해서 다리와 눈, 장기까지 몇 번이고 다시 자라날 수 있다.

집돼지

친근한 우리 친구 돼지는 고대부터 인간의 동반자이자 식량이었다. 약 9000년 전에 처음 가축으로 사육하기 시작했다. 멧돼지가 조상이지만 인간이 여러 세대를 거쳐 길들인 결과, 우리에게 친숙한 순한 핑크 동물이 되었다.

블로브피시

물수배깃과에 속하는 이 동물은 못생긴 외모 탓에 평판은 별로 좋지 않다. 몸이 젤리같이 물컹한 데는 나름의 이유가 있다. 블로브피시가 서식하는 심해는 수압이 매우 높다. 이때 젤리 같은 몸이 물보다 밀도가 낮기 때문에 에너지를 쓰지 않고도 물에 떠다닐 수 있다.

핑크 육지이구아나

묵직한 핑크 도마뱀은 매우 희귀한 동물이다. 1986년에 처음 발견되었고 갈라파고스 제도 중 딱 한 군데 섬에만 서식한다. 핑크 피부에 검은 반점과 띠가 있고 등줄기를 따라 볏이 솟아 있다. 심각한 멸종 위기종으로서 야생 개체는 200마리도 안 된다.

넓적부리홍저어새

미국 남부부터 남아메리카 대륙에 걸쳐 습지에 사는 넓적부리홍저어새는 커다랗고 색도 화려한 섭금류*다. (예상하기 힘들겠지만) 넓적한 숟가락 모양 부리로 물속에서 작은 동물을 떠먹는다. 깃털 색은 새끼 때 흐릿하다가 자랄수록 점점 선명해진다.

* 긴 다리와 긴 부리를 지닌 새

난초사마귀

마치 딴 세상에서 온 곤충처럼, 난초사마귀는 모양과 색이 우아한 핑크 꽃 같다. 완벽한 위장술은 방어보다는 사냥 전략으로, 꿀이 풍부한 꽃인 양 곤충을 끌어들인다. 사냥감이 어여쁜 '난초'에 다가가는 순간 인정사정없이 삼켜버린다.

베타피시

깃털처럼 펼쳐진 지느러미와 예쁜 색 덕택에 애완용으로 인기가 높다. 몸은 파스텔핑크부터 진한 푸크시아까지 다양한 핑크빛을 띤다. 자기 영토에 대한 텃세가 심하고 경쟁자와 죽을 때까지 싸우기 때문에 '샴 투어Siamese fighting fish'라고도 부른다. 핑크라서 예쁠지는 몰라도 폭력성만큼은 다른 물고기에 뒤지지 않는다.

핑크에 대한 생각

리사 해너월트

일러스트레이터, 만화가

저와 비슷한 경험을 한 여성들과 이야기를 많이 나눠봤는데, 저는 어린 시절 핑크를 정말 싫어했어요. 여성스러운 건 모두 거부하고 그저 남자아이가 되고 싶었기 때문이에요. 오랫동안 핑크라면 치를 떨었어요.

지금은 핑크가 강한 (그리고 매우 예쁜!) 색이라고 생각하고, 작업에도 아주 많이 사용합니다. 이 색을 정말 좋아해요. 잘 다루면 공격적이면서 유쾌한 색이 될 수 있거든요. 또 연출하기에 따라 소박하거나 튀게, 남성스럽거나 여성스럽게도 만들 수 있어요. 말 그대로 우리 몸과 입안의 색이어서 보자마자 본능적이라고 느껴지기도 해요. 핑크에 대해 사람들은 저마다 주관이 강해요. 핑크를 사용할 때면 이렇게 악을 쓰는 것 같기도 해요. '야! 날 보라고!!!!! 이 XX!!' 특히 형광핑크나 붉은 핑크, 시건방진 풍선껌핑크를 쓸 때 이런 느낌이 들어요. 하지만 어떤 때는 천진난만하고 온화하고 어머니 배 속, 어머니의 사랑 같아요. 연한 핑크나 어두운 연보라에 가까운 색은 그런 느낌이 나요.

제 만화책 『코요테 도그걸 Coyote Doggirl』 주인공도 핑크예요. 핑크 피부색 덕분에 강하고 거칠고 누가 뭐라든 신경 쓰지 않는 인상도 주지만, 한편으론 맨살이 햇볕에 그을린 모습, 상처받기 쉬운 면도 그대로 드러나죠. 마치 저 자신의 극단적인 면을 보는 것 같아요. 이 만화를 처음 그리기 시작했을 때는 주인공이 남자아이였어요. 몇 장을 그리고 나니, 이 인물이 굳이 남자일 이유가 없더라고요. 그래서 몸에 브라톱을 그려 넣었더니 바로 여자가 되었죠! 여성이라서 핑크를 칠한 건 아니에요. 그냥 이렇게 생각했어요.

'얘가 강하고 유쾌하고 제멋대로였으면 좋겠어.'

분홍 소음

분홍 소음은 어디나 있다. 지금도 듣고 있을 가능성이 높다. 분홍 소음은 우리에게 익숙한 선풍기 돌아가는 소리나 폭포 소리 같은 백색 소음의 가까운 친척이다. 소음의 '색'은 가시광선 색과 비슷하다. 모든 색의 빛이 같은 세기로 모여 하얀빛이 된다면, 소리의 모든 주파수 대역이 같은 세기로 모여 백색 소음을 이룬다. 빛 파장이 백색 소음의 음파 모양을 그대로 본뜬다면 하얀빛이 될 것이다. 또한 분홍 소음의 음파 분포를 광파에 적용한다면 핑크빛이 나올 것이다.

인간의 귀에는 높은 주파수가 더 크게 들리기 때문에, 백색 소음처럼 모든 주파수가 같은 크기라면 고음역이 더 또렷하게 들린다. 분홍 소음에서는 주파수에 반비례해 고음역보다 저음역이 크기 때문에 우리 귀에는 모든 소리가 같은 크기로 들린다. 이 때문에 우리는 분홍 소음을 더 균형감 있게 느낀다.

다음은 일상 속 분홍 소음이다.

- 파도 소리
- 일정한 빗소리
- 천둥과 번개를 동반한 비
- 지진
- 종이를 구겨 뭉치는 소리
- 태양 표면 폭발음
- 도로의 소리
- 전자 제품 소리
- 사람 심장 박동
- 사람의 인지력

핑크빛 삼각형

핑크빛 삼각형은 역사의 무거운 짐을 짊어진, 대단히 함축적인 상징이다. 동성애자의 자긍심(게이 프라이드)을 대변하며, 성소수자LGBTQ+를 기념하거나 이들 간 결속을 다지는 자리에 사용된다. 하지만 가장 기쁜 순간에도 핑크빛 삼각형의 가슴 아픈 과거를 잊기는 어렵다.

핑크빛 삼각형은 제2차 세계대전 당시 독일에서 나치가 동성애 남성을 박해할 때 처음 사용했다. 동성애자들은 범죄자로 몰려 체포당하고 투옥된 후 강제수용소에서 살해되었다. 나치는 강제수용소에 가둔 사람들을 '위험인물' 기준에 따라 색과 기호로 구분하여 배지를 달았다. 그중에는 유대인 수감자를 나타낸 노란 별과 정치 수감자를 나타낸 붉은 삼각형, 동성애 남성의 핑크빛 삼각형이 있다.

나치 통치 이전에도 독일 사회에서는 남성 간의 동성애가 불법이었다. 나치는 동성애자를 완전히 제거하려 했다. 이들이 독일의 가치와 문화를 위협한다고 여겼던 것이다. 1933년부터 1944년까지 독일에서는 5만 명에서 6만 3000명가량의 남성이 동성애로 유죄를 선고받았다. 그중 5000명에서 1만 5000명가량이 강제수용소에서 목숨을 잃었다. 직접 증언이 거의 없어 정확한 숫자조차 알 수 없다. 사회와 학계에도 동성애 혐오가 깊어, 나치 시절 동성애 수감자들의 경험은 수십 년 동안이나 연구 조사에서 제외되었다.

핑크빛 삼각형 배지는 수감자들을 구별해 수치를 주려는 의도로 달았다. 동성애자에 대한 사회 편견이 극도로 심했기 때문에 동성애 수감자들은 더 가혹한

취급을 당했다. 같은 수감자들도 이들을 배척하고, 교도관들은 더 잔인하게 학대했다. 다른 소수 집단 수감자들에 비해 사망률도 훨씬 높았다. 강제수용소 해방 이후에도 핑크빛 삼각형 생존자들은 사회에서 계속 기피 대상이었다. 심지어 나치 재판의 증거 자료 때문에 다시 투옥되기도 했다. 나치 정부가 동성애를 흉악 범죄로 규정한 법률이 제2차 세계대전 이후에도 24년 동안이나 효력을 유지했다. 독일 정부는 2002년에서야 동성애자들에게 공식 사과했다.

핑크는 현재 성소수자 집단과 게이 프라이드 운동, 특히 동성애 남성과 관련이 깊다(비록 나치 정권은 동성애 여성을 동성애 남성만큼 처벌하지는 않았지만, 수용소에 갇힌 동성애 여성들은 '반사회적 행동'을 뜻하는 검은 삼각형을 달아야 했다. 따라서 일부 동성애 여성은 지금도 검은 삼각형을 달고 다닌다). 오늘날 핑크빛 삼각형은 저항의 상징이자 역경을 이긴 승리의 표시다. 한때 미움과 증오를 나타냈지만, 지금은 강한 힘과 추모의 마음을 표현한다. 핑크빛 삼각형은 1970년대에 게이 프라이드 운동의 비공식 상징으로 채택되었고, 현재는 무지개 깃발 다음으로 가장 많이 사용된다. 두 상징은 서로 전혀 다른 메시지를 담고 있다. 무지개 깃발이 기쁨과 자긍심을 뜻하는 반면, 핑크빛 삼각형은 역사를 일깨우고 동성애 남성이 견뎌야 했던

고통을 증언한다. 핑크빛 삼각형은 현재 홀로코스트 희생자와 동성애자 탄압 희생자를 기리는 기념물에 전 세계적으로 쓰인다. 진보와 자긍심을 표현하면서도, 그만큼 깊은 분노와 슬픔을 나타내기도 한다.

종종 과거를 바로잡자는 결의를 표현하기 위해 나치의 삼각형을 뒤집어 위를 향하도록 만들기도 한다. 이렇듯 박해의 상징물을 거꾸로 뒤집는 행위에는 강력한 힘이 담겨 있다. 모욕의 대상이 모욕의 도구를 오히려 당당히 내보일 때 생기는 힘이다. 더 이상 숨지 않을 권리, 자신을 드러낼 권리, '존재할' 권리를 선언하는 것이다.

핑크 술

바텐더, 여기 핑크빛 한 잔!

로제

가장 널리 마시는 핑크 술일 것이다. 산뜻하고 상쾌하고 거부할 수 없이 매력적인 로제 와인의 은은한 색은 짙은 포도 껍질에서 나온다. 레드 와인은 포도 껍질을 함께 넣어 긴 시간 발효하지만, 로제 와인은 불과 몇 시간 후 껍질을 제거한다. 그러면 껍질의 색과 타닌 성분이 어느 정도 배어 나오면서, 와인의 색과 맛은 가볍게 유지된다.

핑크 샴페인

로제 와인 만드는 과정과 달리 핑크 샴페인은 대부분 흰 샴페인을 레드 와인과 섞어 만든다. 비율은 대체로 레드 와인 15퍼센트에 샴페인 85퍼센트 정도다. 이 비율에 조금씩 변화를 주면 조금 더 가볍거나 조금 더 진한 샴페인이 된다. 서로 다른 와인 두 종류를 섞다니 마치 신성 모독처럼 느껴질 수도 있다. 또 어떤 전문가들은 화이트 샴페인에 비해 핑크 샴페인 맛을 낮게 평가하지만, 확실히 예쁘지 않은가? 순전히 외형만으로 가끔 화이트 샴페인보다 비싸게 팔리기도 한다.

핑크 진

고전 칵테일 관점에서 핑크 진은 일반 진과 같다. 추가 재료라고는 붉은색을 내는 앙고스투라 비터스Angostura Bitters 소량뿐이다. 핑크 진은 19세기 대영제국 전역에서 식전 술로 많이 마셨는데, 영국 해군에게 가장 인기 있는 술이었다. 앙고스투라 비터스는 치유력이 있다고 알려져 선원들의 구급함마다 복통 치료제로 들어 있었다. 역시 진 한 잔이면 쓴 약도 술술 넘어갔을 것이다.

핑크 레이디

핑크 레이디 역시 진을 베이스로 삼지만 그레나딘*과 달걀흰자, 때로 레몬이나 크림도 들어간다. 연한 핑크의 반투명한 부분 위에 흰 거품이 올라온 모습이다. 미국 금주법 시대(1920~1933년)에 유행했다. 암시장에서 파는 저급한 진에 섞으면 맛이 그럴듯해졌기 때문이다. 순해 보여도 이 술을 과소평가해서는 안 된다. 핑크 옷으로 가렸을 뿐, 제대로 된 알코올 한 방이니까.

핑크 맥주

특정 술 이름이라기보다는 술 장르에 가깝다. 마케팅 담당자들이 고안한 여성용 맥주다. 맥주 회사마다 출시한 거의 모든 여성용 맥주에 비슷한 특징이 있었다. 가벼운 과일 맛, 핑크 병이나 캔, 그리고 무엇보다 맥주 자체의 핑크빛이다. 어느 여성이 시원한 핑크빛 딸기 맛 맥주를 거부하겠는가.

● 석류즙으로 만든 시럽

코스모폴리턴

팝 문화를 대표하는 술. 코즈모폴리턴은 1980년대 처음 만들어졌다고 하지만, 정말 유명해진 건 드라마 「섹스 앤드 더 시티」의 여자 주인공들이 마시면서부터였다. 보드카와 쿠앵트로*, 크랜베리 주스와 라임 혼합액인데, 핑크를 띠기는 하지만 달콤하거나 화려한 느낌을 주는 맛은 아니다. 마치 열심히 일하는 뉴욕 여성들이 사랑을 찾는 모습처럼 당찬 맛이다. 1990년대부터 2010년까지 크게 인기를 끌었지만, 그 후 조금 유행이 지난 느낌이다.

핑크 드링크

역시 고전적인 보드카-크랜베리 조합이긴 하지만 새로운 비율로 섞은 술이다. 언젠가 미국 뉴잉글랜드 지방의 어느 아일랜드풍 바에 있을 때, 건장한 남자 여럿이 커다란 잔에 탄산이 든 핑크 액체를 마시는 모습이 인상 깊었다. 바에 물어봤더니 그 집 대표 음료라고 했다. 보드카를 넉넉히 넣고 탄산수를 약간, 거기에 크랜베리 주스를 손톱만큼 넣으면 된다. 이름은 그냥 '핑크 드링크'로, 이 집에서 변함없이 인기가 있다고. 생김새는 깜빡 속을 만큼 예쁘다. 나를 포함해 많은 이가 한 모금 넘기는 순간, 깜짝 놀라며 팬이 되었다.

● 오렌지 껍질로 만든 무색 술

핑크와 검정, 하양

핑크는 유연한 색이다. 색상에 따라, 또 맥락과 주변 색에 따라 의미가 달라진다. 핑크에 대한 느낌을 쉽게 바꾸려면 다른 색과 짝지어보면 된다. 가장 차이가 큰 색은 검정과 하양일 것이다. 어느 핑크든 골라 하양과 배열해보자. 순수하고 사랑스럽고 가벼워 보인다. 정확히 똑같은 핑크를 검정과 배열해보면 관능적이고 성적이고 음란해 보이기까지 할 수 있다.

　핑크와 하양, 핑크와 검정을 조합한 다음 이미지를 비교해보자. 한쪽을 가리고 본 다음, 반대쪽을 가리고 보자. 각각 어떤 분위기가 나는가? 핑크의 영향일까, 아니면 짝지은 색의 영향일까?

집에서 핑크 찾기

물건 찾기 놀이를 해보자. 장소는 여러분 집, 찾을 것은 핑크 물건이다.

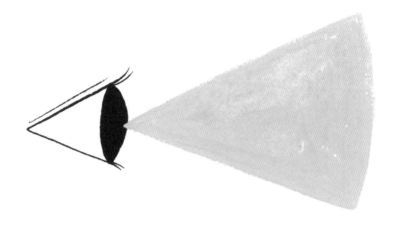

주위를 둘러보자. 가장 먼저 눈에 띄는 핑크 물건이 무엇인가? 적어놓는다.

집에 있는 핑크 물건 중 크기가 가장 큰 것은 무엇인가? 가장 작은 것은?

주로 어떤 종류의 물건인가? 장식적인가, 아니면 실용적인가? 선물로 받은 물건인가, 아니면 스스로 구입했는가?

핑크가 가장 많이 있는 곳은 어디인가? 부엌인가, 욕실인가, 아니면 서재인가?

핑크 물건을 찾아보니 어떤 생각이 드는가?

다음은 여러분의 '핑크 점수'를 계산할 수 있는 안내표다. 만약 찾은 물건이 이 표에 없다면, 흔한 물건이 아닐수록 높은 점수를 줘서 계산한다. 공정하고 정직하게 매기기 바란다. 점수 계산을 마치면 핑크의 양에 대해 생각해보자. 여러분에 대해, 또는 함께 사는 사람에 대해 무엇을 알 수 있을까.

☐ 핑크 책 - 1점(이건 알다시피 있고)
☐ 핑크 머리핀 - 1점
☐ 핑크 화장품 - 1점
☐ 핑크 펜 또는 연필 - 1점
☐ 핑크 펄 지우개 - 2점
☐ 핑크 의류: 양말 - 2점
☐ 핑크 의류: 셔츠 - 3점
☐ 핑크 의류: 티셔츠 - 3점
☐ 핑크 그릇 - 3점
☐ 핑크 종이 - 3점
☐ 핑크 청소용품 - 3점
☐ 핑크 목욕용품 - 3점
☐ 핑크 수건 - 3점
☐ 핑크 선글라스 - 5점
☐ 핑크 깔개 - 5점

☐ 핑크 예술품 - 5점
☐ 핑크 신발 - 8점
☐ 핑크 전자 제품 - 8점
☐ 핑크 두루마리 휴지 - 10점
☐ 핑크 가구 - 10점
☐ 핑크 의류: 바지 - 10점
☐ 핑크 아기용품 - 10점
☐ 핑크 자전거 - 10점
☐ 핑크 욕실 타일 - 10점
☐ 핑크 욕실 설비 - 20점
☐ 핑크 냉장고 - 20점
☐ 핑크 벽 - 20점
☐ 핑크 방 - 50점
☐ 핑크 집 전체 - 100점

핑크 페인트

가정용 페인트 제조사에서 출시하는 핑크 페인트의 색이름을 눈여겨본 적 있는 가? 몇 가지 주제가 눈에 띌 것이다. 일반적으로 핑크 의미가 어떤 것 같은가? 이 색들이 주로 어디에 쓰이는지 알아맞혀 보자.

가장 어여쁜 핑크	발레리나 튀튀 스커트	와글와글 번쩍번쩍
거부할 수 없는 매력	밸런타인데이의 추억	와인 페어링
거품욕	복숭앗빛 입맞춤	유혹적인 입맞춤
고양이 야옹	사랑스러운	이국적인 핑크
고운 핑크	사탕 요정의 춤	입술을 훔치다
고풍스러운 핑크	살며시 얼굴을 붉히다	자수 장식
관능적인 산호	생기 넘치는 핑크	작은 핑크 꽃다발
귀부인	선원들의 기쁨	장밋빛 미래
귀여운 리본 핑크	수박	장밋빛 앞날이 눈앞에
귀여움	수줍은	죽은 연어
까다로운 사람	수줍은 미소	진심 어린
나긋나긋한 핑크	수줍은 설렘	찻집
낭만	수줍은 신부	천사의 입맞춤
내 눈에 아름다운	순수함	청춘의 장밋빛

낸시의 발그레한 볼

너무나 매력적인

두 번째 눈길

드림 휩 휘핑크림

들썩들썩 소문

들장미

따뜻한 연분홍

딸이에요

리타의 립스틱

마시멜로 토끼

마음이 편안해지는 핑크

마이 페어 레이디

멋쟁이 핑크

몽상에 빠진 핑크

무정한 사랑

반짝반짝 유명인

발레리나

숨 가쁘게 설레는

식은 용암

신더 장미

신생아 핑크

신인 여배우

심장 박동

싱그러운 산호

아기 돼지

아기의 발그레한 볼

얼린 체리

얼음과자

에로스 핑크

여름 풋사랑

연인

열여섯 특별한 생일

오드리의 발그레한 볼

오팔 연핑크

카리스마

칼라민

파리지앵 핑크

포동포동 아기 천사

푸크시아 입맞춤

품위 있는 장미

프리실라

핑케

핑크 운명

핑크가 좋아요

핑크 두근거림

핑크 순간

핑크 청혼

헬로 돌리

황혼의 꼬리

희망찬

153

핑크의 경계

빨강에 하양을 한 번에 한 방울씩 섞어보자.

주황빛 빨강

이 중 어느 색부터 자신 있게 핑크라고 부를까?

가장 핑크다운 핑크는?

푸른빛 빨강

이 중 어느 색부터 더 이상 핑크라고 부르기 어렵겠는가?

주황빛 핑크인지 푸른빛 핑크인지에 따라 대답이 달라졌는가?

핑크 욕실

1946년부터 1966년까지 미국 신축 주택 2000만 중 500만 채가량에 핑크 욕실
이 설치되었다. 단순히 벽만 핑크로 칠한 게 아니라 모든 것을 핑크로. 핑크 칫
솔이 핑크 컵에 든 채 핑크 세면대에 놓여 있다. 그리고 핑크 타일 벽으로 둘러
싸여 있었다. 핑크 바닥에는 핑크 욕조 앞에 핑크 매트가 놓였다. 그리고 마치
핑크 왕관을 완성하는 핑크 보석처럼, 영광의 핑크 변기까지.

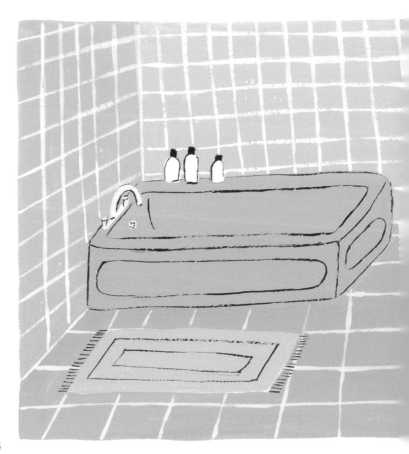

제2차 세계대전 직후, 1950년대 미국에는 낙관주의가 퍼진 영향으로 경쾌한 색이 인기를 끌었다. 특히 핑크는 영부인 메이미 아이젠하워 영향으로 크게 유행했다. 아이젠하워 대통령 부부가 자주 들른 시골 별장에도 화려한 핑크 욕실이 있었다. 대통령도 분명히 핑크 사기 욕조에 몸을 담갔을 것이다. 하지만 핑크 욕실의 유행은 금세 지나갔다. 1960년대 후반이 되자 사람들의 취향도 바뀌었고, 핑크 욕실은 갈 곳을 잃었다. 사람들이 실내 장식을 바꿀 때 핑크 욕실을 뜯어내고 차분한 색으로 했다. 이제 핑크 욕실은 특이한 소장품처럼 되었다. 혹시 여러분 집에도 남아 있다면 운이 좋은 것이다. 지금보다 핑크다웠던 시대의 타임캡슐을 안고 사니 말이다.

솜사탕

역사

솜사탕은 축제, 서커스, 놀이공원에서 먹는 전형적인 여름 나들이 간식이다. 자기 머리 크기만 한 덩어리를 먹어 삼킬 생각에 아이들에게 신나는 표정을 짓게 하고, 손가락을 끈적이게 만드는 주범이기도 하다.

설탕을 회전시켜 만든 사탕 종류는 이미 수 세기 전부터 많았지만, 지금과 비슷한 모양의 솜사탕은 20세기에 접어들 무렵 처음 발명되었다. 발명가는 윌리엄 J. 모리슨이라는 치과의사, 사탕 제조업자 조지프 C. 휘턴이다. 이 둘은 1897년 전기 사탕제조기에 특허를 등록했고, 사탕을 '요정 실'이라고 이름 붙였다. 1904년에는 세인트루이스 세계 박람회에서 자신들이 만든 사탕을 6만 8000상자 이상 판매했다. 사탕제조기의 작동 원리는 비교적 간단하면서 오늘날 솜사탕 기계와 매우 비슷하다. 아주 작은 구멍을 낸 그릇에 설탕을 녹여 채운 다음, 빠르게 회전시킨다. 회전으로 원심력이 발생하면 액체 상태의 설탕이 구멍 밖으로 밀려나와, 그 자리에서 식어 얇은 실처럼 굳는다. 이 실을 칭칭 감아 뭉치를 만들면 맛있게 먹을 수 있는 사탕이 완성된다.

솜사탕이 다른 단것에 비해 열량이 꽤 낮다는 사실을 들으면 깜짝 놀랄 것이다. 거의 전부 공기로 구성되었기 때문이다. 솜사탕에는 지방도, 콜레스테롤도, 나트륨도 없고 1인용이 약 100칼로리밖에 안 된다. 굉장히 기쁜 소식 같지만, 현실적으로 생각해보자. 솜사탕에서 공기를 제외한 나머지는 순전히 설탕이다. 설탕 1티스푼에 16칼로리가량 들었으니 솜사탕 하나에 설탕이 자그마치 6과 4분의 1티스푼 들었다는 계산이 나온다. 탄산음료 한 캔보다는 적지만 꽤 두둑한 양

이다. 마치 치과의사 발명가가 기존 사업의 매출을 올리려고 새로운 사업을 개발한 것 같다.

맛

막대기에 꽂은 설탕 뭉치다. 설탕 같은 맛이 난다. 물론 맛있다. 기본 설탕 맛에 은근한 향을 더해 다양한 맛을 낼 수 있다. 가장 흔한 핑크 바닐라 맛은 제조사가 '실리 닐리Silly Nilly'라고 지었다. 푸른 산딸기 맛 '부 블루Boo Blue'와 포도 맛 '스푸키 프루티Spookie Fruti'도 있지만, 우린 핑크 이야기를 하려고 모였으니 더 설명하지는 않겠다.

색

완연한 파스텔핑크는 마치 동틀 무렵 구름 같다. 색은 낙관주의와 가벼움, 어린 시절을 나타낸다. 젖으면 색이 진해져 푸크시아핑크로 변한다.

이름

나라마다 솜사탕을 다르게 부른다. 저마다 다른 해석이지만, 모두 시적인 표현이 있다. 다음은 각국의 솜사탕 이름과 뜻이다.

- 캔디 플로스candy floss (영국): 사탕 실
- 페어리 플로스fairy floss (오스트레일리아): 요정 실
- 추커볼레zuckerwolle (독일): 사탕 양털
- 바르브 아 파파barbe à papa (프랑스): 아빠 턱수염
- 스푸크아셈spookasem (남아프리카공화국): 유령의 숨결

핑크 머리

10대 시절 머리를 핑크로 바꿨다. 처음으로 자연색이 아닌 인공적인 색으로 염색한 것이었다. 내겐 변화의 시작이었다. 어쨌든 인공 색 중 자연색에 가장 가깝지 않은가. 빨강 머리를 타고난 사람도 있는데 거기서 한 발만 더 가면 핑크 머리라고 생각했다. 당시 나는 글램 록과 펑크와 고스 문화에 푹 빠져 있었고, 생활이나 옷 입는 스타일 모두 기존의 틀을 깨는 데 목숨을 걸었다. 막 아동기를 벗어난 시기였는데, 세련된 펑크족처럼 어린애 색인 핑크를 위트 있고 무신경하게 툭 걸친 듯한 내 스타일이 좋았다. 머리에는 쇼킹푸크시아, 코럴핑크, 솜사탕 파스텔 등 모든 핑크를 시도해봤다. 마지막 솜사탕 파스텔이 가장 마음에 들었지만, 색을 제대로 내려고 탈색을 너무 심하게 한 나머지 머리카락이 부스러지기 시작했다. 결국 한동안은 머리 색 실험을 중단할 수밖에 없었다.

　최근 몇 년 동안 핑크 머리의 인기가 치솟아 하위문화에서 주류문화로 옮겨가고 있다. 물론 아직도 핑크 머리는 눈에 띈다. 하지만 요즘은 점차 유명인이나 패션 인플루언서뿐 아니라 길거리에서 마주치는 보통 사람들 중에도 핑크 머리를 자주 볼 수 있다. 몇 사람에게 핑크 머리를 했던 경험에 대해 물었다. 어떤 계기로 염색을 결심했는지, 염색한 후에는 어떤 기분이었는지 들어봤다.

색: 매닉 패닉 푸크시아쇼크

핑크 머리 당시 나이: 14세

몇 년 동안 부모님께 교복 입는 사립 학교를 그만 다니게 해달라고 졸랐어요. 결국 열네 살 때 부모님 허락을 받아 공립 예술학교로 옮겼죠. 머리를 핑크로 염색하고 툭하면 수업을 빼먹었어요. 그해 이런저런 색을 시도해봤지만 핑크가 단연 1위였지요. 록밴드 굿 샬럿의 벤지 매든 영향이 컸던 것 같아요. 자유를 누린 달콤한 한 해였죠. 바로 이듬해, 부모님은 저를 영국에 있는 기숙학교에 보내버렸어요.

— 올리비아

색: 다양한 색

핑크 머리 당시 나이: 15세

몇 년 동안 머리를 핑크로 물들였다가 되돌렸다가 반복하고 있어요. 열다섯이나 열여섯 살 무렵, 머리 염색과 탈색을 처음 알게 되었을 때부터였어요. 이왕 외모를 바꿀 바엔 화끈하게 뭔가 달라져야 한다고 생각했어요. 사실 남자이기 때문에 긴 핑크 머리로 다니는 일이 늘 순조롭지는 않았어요. 언어폭력쯤은 일상이었죠. 하지만 그 정도 어려움 가지고 이 색을 즐기지 말란 법은 없잖아요?

— 코너

색: 푸크시아, 곧 연한 핑크로 변할 예정

핑크 머리 당시 나이: 30세

처음 머리를 핑크로 염색한 건 좀 더 자유롭게 저를 표현하고 싶어서였어요. 바로 전해에 양성애자로 커밍아웃을 했고, 그 과정에서 '진정한' 제 모습을 더 적극적으로 드러내려고 했어요. 머리를 선명한 핑크로 염색할 때도 세상에 대고 이렇게 외치는 기분이었어. '드디어 내 참모습이 빛을 발하는 거야!'

— 토머스

색: 더스티로즈

핑크 머리 당시 나이: 30세

몇 주 전 처음으로 머리를 핑크로 염색했어요. 제 본모습을 찾은 것처럼 편안해요. 예전에는 핑크를 굉장히 싫어했어요. 특히 어린 시절에는 핑크와 전통적인 여성스러움을 통째로 거부했죠. 지금 돌아보면 여성 혐오 같은 거였어요. 특히 핑크빛이었던 제 방을 끔찍이 싫어해서 부모님 허락을 받자마자 남색으로 칠해버렸어요. 하지만 결국 밀레니얼핑크가 크게 유행해서 정말 기뻐요. 그 덕분에 핑크와 화해했거든요. 아직 핑크를 많이 걸치지는 않지만, 실내 장식이나 디자인에는 많이 사용해요.

— 앨리

색: 매닉 패닉 핑크

핑크 머리 당시 나이: 18세

대학 초년 시절에 핑크 머리를 하고 다녔어요. 실연을 아프게 겪던 중인 데다 제 정체성에 대해 고민하는 시기였죠. 저는 보수적인 사람들 틈에서 자랐지만 그런 가족과 잘 맞지 않는 느낌이었어요. 그래서 마음속 감정을 밖으로 표현하려 했죠.

— 크리스틴

색: 파스텔핑크

핑크 머리 당시 나이: 34세

맑은 날씨에 어울릴 만한 경쾌한 차림을 정말 해보고 싶었어요. 핑크는 기존의 성별 관념에 저항하는 색이라서 좋아요. 지금껏 제 핑크 머리 색에 정말 만족하며 지냈어요. 전통적으로 남자답다고 여기는 기준에서 벗어났기 때문에 더 기분이 좋았어요.

남자로서 우리는 보수적인 옷차림을 은연중에 강요당하는 것 같아요. 정말 고루하기 짝이 없는 생각이죠! 핑크를 입거나 핑크로 머리를 물들이면 그런 생각에서 쉽게 벗어날 수 있다고 생각해요.

— 대런

핑크 얼룩

잉크 얼룩의 형태를 어떻게 해석하는지 보면 성격을 알 수 있다고 한다. 그렇다면 핑크 얼룩을 해석하는 건 어떤가?

다음 이미지를 자세히 보자. 무엇이 보이나? 이미지 아래에는 여러분의 해석 결과를 분석하는 단서가 있다(과학적 정확성은 보장하지 않는다).

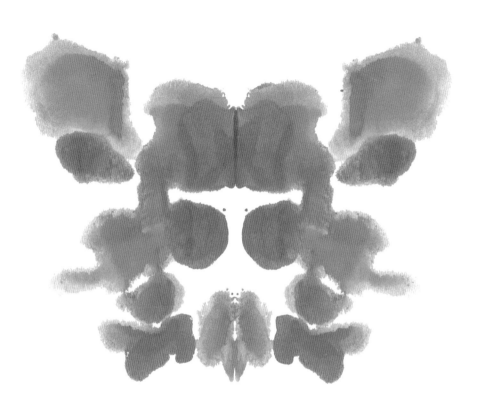

무서운 파리괴물 얼굴

미지의 세계를 두려워하지만, 마음속 깊
은 곳에서는 전혀 걱정할 필요가 없다고
믿고 있다.

하품하는 하마

요즘 잠이 부족하다.

모자와 고글을 쓴 조종사

다른 사람이 주도하는 상황이
더 편안하다.

깜짝 놀란 쥐

인생에 경이로운 일뿐이다.

서로 으르렁대는 고양이 두 마리

결정을 내리지 못해 고민하고 있다.

기타

훌륭하다. 친구에게 분석을 부탁해보자.

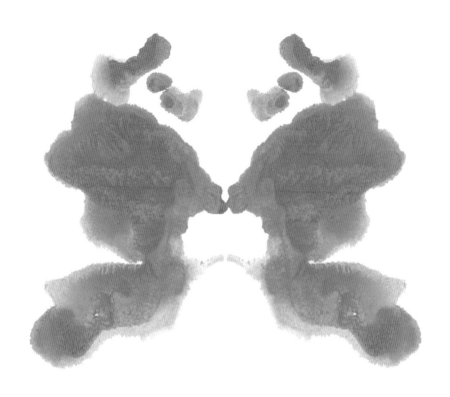

주머니쥐 두 마리의 키스 장면

소외당하는 이웃에게 다정하게
대하는 사람이다.

찡그린 얼굴

인내심이 바닥나는 중이다.

나비

사람들의 가장 좋은 면을
봐주는 사람이다.

코가 큰 남자 두 명이
마주 보고 재채기를 하는 장면

알레르기가 기승을 부리는 중이다.

등 돌린 두 얼굴

삶의 우선순위를 다시 고민해야 할 때다.

기타

더욱 훌륭하다. 친구에게 분석을
부탁해보자.

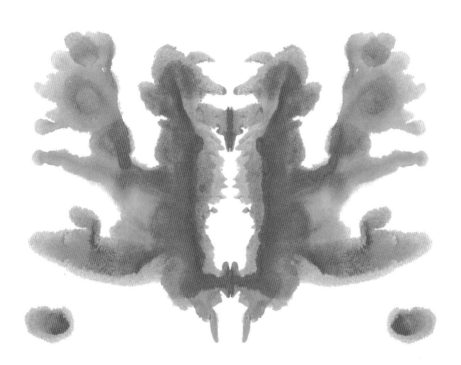

독수리 두 마리가 마주 본 모습

빈틈없이 철저한 성격이다.

나무숲

남을 잘 보살피고 친절한 성품이다.

**사나운 토끼 두 마리가
서로 등진 모습**

잘 해내고 있다.

**화려한 쏠배감펭(라이언피시)이
입 벌리고 헤엄쳐 오는 모습**

싸울 태세를 갖춘 듯.

소리 지르는 얼굴 여러 명

뭔가 화나 있는 것 같다.
화를 내고 감정을 분출하도록.

여성 성기

조금 뻔하지 않은가?
좀 더 적극적으로 관찰해보자.

기타

가장 훌륭하다. 이번에도 친구에게 분석을
부탁해보자.

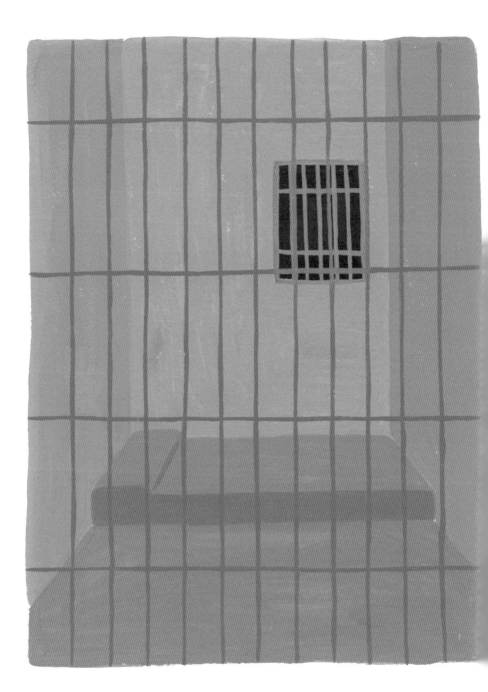

역사

베이커 밀러 (또는 주정뱅이 유치장) 핑크

1960년대에 과학자 알렉산더 샤우스는 색이 사람의 기분과 행동에 미치는 영향을 연구하던 중, 유독 핑크 하나가 다른 색에 비해 탁월한 효과를 보이는 현상을 발견했다. 핑크는 사람들을 차분하게 만들고 폭력 충동을 줄이는 데다 기운을 떨어뜨리는 듯했다.

문제의 핑크는 반광택의 주택 외장용 빨강 페인트 3.8리터를 실내용 라텍스 흰색 페인트 3.8리터와 섞어 만든다. 그 결과 부드러운 핑크가 아닌 선명하고 톡 쏘는 듯한 풍선껌핑크가 나온다. 이 색은 주목성이 매우 높다. 진정 효과를 기대할 만한 색은 아니지만, 보는 사람의 주의를 너무 심하게 끌어 공격할 기운조차 빼앗는 것 같다. 샤우스가 발표한 실험 결과는 인상적이었다. 이 핑크를 칠한 카드를 응시하기만 해도 실험 참가자들의 심장 박동과 맥박, 호흡수까지 뚝 떨어졌다.

샤우스는 미국 워싱턴주 교정부에 연락했다. 교도소 관리자들(색상의 이름인 베이커와 밀러 두 사람)을 설득해 수용실 몇 개를 이 색으로 칠한 후, 수감자들에게 미치는 영향을 관찰했다. 실험 결과, 단 15분만 이 색에 노출되어도 폭력 행동이 0건으로 뚝 떨어졌다. 실험은 대성공이었다. 다른 교도소도 이 방법을 적용했고, 정신과 병동, 취객 유치장(이 색의 별명 '주정뱅이 유치장' 유래)도 뒤를 따랐다. 어떤 스포츠팀 감독은 경기 전 상대팀 사기를 떨어뜨리고 전력을 약화할 목적으로 원정팀 라커룸을 베이커 밀러 핑크로 칠하기도 했다.

1988년, 베이커 밀러 핑크를 유명하게 만든 과거 실험을 재현하려는 시도가

여러 차례 있었다. 하지만 연구팀들은 처음의 실험 결과 근처에도 가지 못했다. 결론적으로 이 색은 샤우스 연구 결과에서 주장하는 마법의 치료제는 아니었다. 오히려 어떤 연구에서는 핑크에 노출된 후 전보다 폭력 행동이 증가한 결과도 나왔다.

베이커 밀러 핑크는 결국 효과가 없다고 밝혀졌다. 하지만 명성은 이미 굳어졌다. 지금도 일부 교도소와 병원에 칠해진 이 핑크의 심리적 효과를 봤다는 사람도 많다(소문에 따르면 모델이자 사업가인 카일리 제너는 베이커 밀러 핑크가 지닌 진정 작용과 식욕 억제 효과를 들며 자기 거실을 이 색으로 칠했다고). 또한 운동선수들의 실력을 떨어뜨린다는 증거가 전혀 없음에도 불구하고 미국 서부대학 체육연맹Western Athletic Conference은 홈팀과 원정팀 라커룸을 같은 색으로 칠해야 한다고 결정 내렸다. 어떤 색이든 상관없지만 두 팀이 동일해야 한다. 정신을 어지럽게 하는 핑크로 자기 팀 선수들까지 무력화하든 말든 팀이 알아서 할 일이고.

여러분도 한번 해볼 만한 실험이 있다. 이 책 180쪽에 베이커 밀러 핑크를 칠해놓았다. 그 부분을 펼쳐 눈앞에 들어보자. 핑크로 칠한 방 한구석을 상상해보자. 핑크를 가만히 응시해보자. 어떤 느낌이 드는가? 맥박을 재보자. 맥박 빠르기가 줄었는가? 주먹을 쥐어보자. 보통 때처럼 세게 느껴지는가? 평소에 분노하던 일을 생각해보자. 분노가 덜 느껴지는가?

간밤 모임으로 숙취가 심하다면 이 책을 주정뱅이 여러분의 전용 유치장으로 써도 되겠다. 얼굴 위에 책을 펼쳐놓고 그냥 정신을 놓으면 된다.

피에라 겔라디

디지털미디어 기업 리파이너리29(Refinery29) 공동 창립자, 이사

저는 지난 20년 동안 매년 '핑크 파티'를 열고 있답니다! 처음에는 농담처럼 시작했어요. 하지만 첫 파티부터 참석자들이 열정적인 반응을 보이며 머리를 푸크시아 색으로 염색하고 연분홍색 튀튀 스커트를 입었어요. 심지어 제 룸메이트는 자기 아버지의 70년대 흰 정장을 가져와 자주색으로 염색하기도 했어요. 모두 핑크를 입으면 다들 긴장을 풀고 신나게 즐기는 것 같아요. 핑크를 입는 순간, 주변을 의식하지 않아도 되는 자유가 생기거든요. 정말 행복하고 재미있는 색이에요. 핑크 덕분에 20년 동안 제 파티가 즐거움으로 가득했죠.

핑크 하늘

동틀 무렵과 해 질 무렵에는 세상이 완전히 변한다. 하루를 시작하고 마무리하는 이 짧은 시간, 빛이 마치 살아 있는 듯하다. 빛은 강렬하고 기묘하며, 손대는 곳마다 아름답게 만드는 힘이 있다. 그 순간 익숙한 것도 낯설어진다. 평소 푸르던 것이 핑크빛이 된다. 지금 보이는 모습도 조금 후면 다르게 보일 것이다. 무엇이든 바로잡을 수 있을 것처럼. 다 좋아질 것이다.

해돋이와 해넘이에는 거부할 수 없는 마법이 담겼다. 이 광경을 우리는 꼼짝

없이 멍하니 바라보게 된다. 휴대전화로 조악한 사진도 찍는다. 이전에 아무리 많은 해돋이와 해넘이를 보았어도 상관없다. 직접 봐야만 느낄 수 있다는 걸 절절히 알면서도 우리는 셔터를 누른다. 휴대전화 속 사진은 그 순간의 감동을 절대로 전달할 수 없다. 그때는 오로지 우리 자신과 하늘만 존재한다.

아무러면 어떤가. 계속 사진을 찍자. 어쨌든 마법 아닌가. 잡을 수 없는 무언가를 잡으려 해도 괜찮다. 내일 또 기회가 올 것이다.

핑크 옷

여러분은 실험 참가를 요청받았다. 실험 대상은 여러분과 핑크다.

준비물은 다음과 같다.

- 여러분 자신
- 핑크가 전혀 포함되지 않은 옷차림
- 핑크 의류 하나 이상(핑크가 없다면 이 실험을 상점 피팅룸에서 해봐도 좋다.)

실험 방법은 다음과 같다. 원하는 옷을 골라 입는다. 핑크만 없으면 된다. 거울에 비친 모습을 바라보며 자신에게 묻는다.

- 이 옷을 입고 어떤 기분이 드는가?
- 남의 시선을 의식하게 되는가?
- 기분이 좋은가?
- 왜 그렇게 느끼는가?
- 이 옷차림 중 특별히 눈에 띄는 부분이 있는가?
- 다른 사람이 이 옷차림을 한 여러분을 본다면 어떻게 느낄 것 같은가?
- 이 옷차림으로 어디에 갈 수 있을까? 그리고 가지 않을 만한 곳은?

이제 한 가지 물건을 핑크로 바꾼다. 양말 한 컬레처럼 작은 부분이어도 좋다. 핑크 물건이 많다면 작은 것, 선명한 것, 연한 것 등 다양하게 걸쳐보자. 여러 가지를 한꺼번에 걸치거나 핑크만 입어봐도 좋다. 실험 규칙은 엄격하지 않다.

핑크를 걸친 후 거울 앞에 다시 서보자. 거울 속 모습을 바라보며 조금 전 질문을 되풀이해보자.

첫 번째와 두 번째 옷차림에 응답한 내용을 비교해보자. 무엇이 다른가? 왜 그럴까? 이 실험으로 여러분과 다른 사람에 대해 무엇을 알 수 있는가? 결과를 되돌아보자. 여러분이 어떤 걸 발견했든지, 거의 같은 결론을 내린 사람들도 있고 완전히 다른 결론을 내린 사람들도 있다. 그 사실을 편안하게 받아들이자. 틀린 답이란 없다.

원한다면 평소 옷을 입을 때 핑크가 들어간 소품의 크기와 개수를 다양하게 바꿔봐도 좋다. 평생 시도해봐도 좋은 실험일 것이다.

Acknowledgments

엄마, 아빠, 비고, 맷, 에스메, 리지, 프랜시스(두 명 모두), 켈리, 데카, 아멜리, 제스, 핑, 박싱 앤드 레이블링Boxing & Labeling 식구 모두, 리아Leah, 메러디스, 칼라, 앨리슨, 케이틀린, 리Leigh, 영원히 감사합니다. 또한 인터뷰에 응해주신 분들, 제가 이 책에서 인용한 분들 모두 마음 가득 감사드립니다.

Pink Book

핑크북

초판 1쇄 발행 2020년 7월 30일

지은이 케이 블레그바드
옮긴이 정수영

펴낸 곳 (주)알피스페이스
발행인 박운미 출판등록 제2012-000067호(2012년 2월 22일)
편집장 류현아 주소 서울 강남구 영동대로 315, B1
편집 김진희 문의 02-2002-9880
디자인 석윤이 블로그 the_denstory.blog.me
교열 김화선
마케팅 김찬완 ISBN 979-11-85716-97-8 (03600)
홍보 최승아 값 15,000원

이 도서의 국립중앙도서관 출판예정도서목록(CIP)은 서지정보유통지원시스템 홈페이지(seoji.nl.go.kr)와
국가자료공동목록시스템(www.nl.go.kr/kolisnet)에서 이용하실 수 있습니다.
(CIP제어번호: CIP2020027945)